写给设计师的书

TO DESIGNER

广告创意
设计手册

史 磊 编著

C=80 M=30 Y=80 K=0
C=12 M=5 Y=40 K=0
C=0 M=0 Y=0 K=100
C=35 M=5 Y=0 K=0
C=0 M=80 Y=50 K=0

U0331268

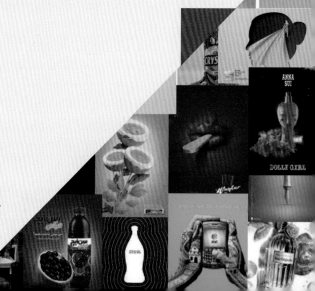

清华大学出版社
北 京

内 容 简 介

这是一本全面介绍广告创意设计的图书，特点是知识易懂、案例趣味、动手实践、发散思维。

本书从学习广告创意设计的基础知识入手，循序渐进地为读者呈现一个个精彩实用的知识和技巧。本书共分为7章，内容分别为广告创意设计的原理、广告创意设计的元素、广告创意设计的基础色、广告创意设计的构图、广告策划与创意设计的行业分类、广告创意设计的视觉印象、广告创意设计的秘籍。并且在多个章节中安排了设计理念、色彩点评、设计技巧、配色方案、佳作赏析等经典模块，在丰富内容的同时，也增强了实用性。

本书内容丰富、案例精彩、版式设计新颖，不仅适合广告创意设计师、广告设计师、平面设计师、初级读者学习使用，还可以作为大中专院校广告设计与制作专业及广告创意设计培训机构的教材，也非常适合喜爱广告创意设计的读者朋友作为参考。

图书在版编目 (CIP) 数据

广告创意设计手册 / 史磊编著 . —北京：清华大学出版社，2020.7 (2023.7重印)
（写给设计师的书）
ISBN 978-7-302-55437-0

Ⅰ . ①广⋯　Ⅱ . ①史⋯　Ⅲ . ①广告设计—手册　Ⅳ . ① J524.3-62

中国版本图书馆 CIP 数据核字 (2020) 第 082306 号

责任编辑：韩宜波
封面设计：杨玉兰
责任校对：李玉茹
责任印制：丛怀宇

出版发行：清华大学出版社
　　　　网　　　址：http://www.tup.com.cn, http://www.wqbook.com
　　　　地　　　址：北京清华大学学研大厦 A 座　　　　邮　　编：100084
　　　　社 总 机：010-83470000　　　　　　　　　　邮　　购：010-62786544
　　　　投稿与读者服务：010-62776969, c-service@tup.tsinghua.edu.cn
　　　　质量反馈：010-62772015, zhiliang@tup.tsinghua.edu.cn
印 装 者：涿州市般润文化传播有限公司
经　　销：全国新华书店
开　　本：190mm×260mm　　　印　张：11.25　　　字　数：273 千字
版　　次：2020 年 7 月第 1 版　　　印　次：2023 年 7 月第 3 次印刷
定　　价：69.80 元

产品编号：085132-01

前言 FOREWORD

本书是笔者对多年从事广告创意设计工作的一个总结，以让读者少走弯路、寻找设计捷径为目的。书中包含广告创意设计必学的基础知识及经典技巧。身处设计行业，你一定要知道，光说不练假把式，因此本书不仅有理论、精彩案例赏析，还有大量的模块启发你的大脑，提高你的设计能力。

希望读者看完本书后，不只会说"我看完了，挺好的，作品好看，分析也挺好的"，这不是笔者编写本书的目的。希望读者会说"本书给我更多的是思路的启发，让我的思维更开阔，学会了举一反三，知识通过消化吸收变成自己的"，这才是笔者编写本书的初衷。

本书共分 7 章，具体安排如下。

第1章 广告创意设计的原理，介绍广告创意设计的概念、广告创意设计的点线面、广告创意设计的四个原则。

第2章 广告创意设计的元素，包括广告创意设计中的图形、文字、色彩、版式、创意。

第3章 广告创意设计的基础色，从红、橙、黄、绿、青、蓝、紫、黑、白、灰 10 种颜色，逐一分析、讲解每种色彩在广告创意设计中的应用规律。

第4章 广告创意设计的构图，其中包括 8 种不同的经典构图模式。

第5章 广告策划与创意设计的行业分类，其中包括 10 种不同行业广告创意设计的详解。

第6章 广告创意设计的视觉印象，包括 9 种不同的视觉印象。

第7章 广告创意设计的秘籍，精选 10 个设计秘籍，让读者轻松愉快地学习完最后的部分。本章也是对前面章节知识点的巩固和理解，需要读者动脑思考。

本书特色如下。

◎ 轻鉴赏，重实践。鉴赏类书籍只能看，看完自己还是设计不好，本书则不同，增加了多个色彩点评、配色方案模块，让读者边看、边学、边思考。

◎ 章节合理，易吸收。第1~3章主要讲解广告创意设计的基本知识，第4~6章介绍构图、行业分类、色彩的视觉印象等，最后一章则以轻松的方式介绍10个设计秘籍。

◎ 设计师编写，写给设计师看。针对性强，而且知道读者的需求。

◎ 模块超丰富。设计理念、色彩点评、设计技巧、配色方案、佳作赏析在本书都能找到，一次满足读者的求知欲。

◎ 本书是系列图书中的一本。在本系列图书中读者不仅能系统学习广告创意设计，而且还有更多的设计专业供读者选择。

希望本书通过对知识的归纳总结、趣味的模块讲解，能够打开读者的思路，避免一味地照搬书本内容，推动读者自行多做尝试、多理解，增加动脑、动手的能力；激发读者的学习兴趣，开启设计的大门，帮助你迈出第一步，圆你一个设计师的梦！

本书由史磊编著，其他参与编写的人员还有董辅川、王萍、孙晓军、杨宗香、李芳。

由于时间仓促，加之编者水平有限，书中难免存在疏漏和不妥之处，敬请广大读者批评和指正。

编　者

目录

第3章 CHAPTER3
P/18
广告创意设计的
基础色

写给设计师的书

广告创意设计手册

第4章
CHAPTER4
P/57
广告创意设计的构图

第5章
CHAPTER5
P/90
广告策划与创意设计
的行业分类

第6章
CHAPTER6
P.131

广告创意设计的视觉印象

第7章
CHAPTER7
P.
159
广告创意设计的秘籍

第1章 广告创意设计的原理

　　广告是商家向人们传递商品信息的一个重要途径，在进行广告创意设计时，可以从产品的外观形状、点线面的形式归纳、产品特性与细节的展示、创意化或艺术性的变形、色彩与画面整体的美观性来进行设计。从而对商品进行有效的宣传，使消费者对商品产生兴趣并购买。

　　简单地说，广告就是通过诸多元素的搭配与组合，以画面整体的美感向大众传递醒目的视觉信息，吸引更多的观者驻足观看，了解广告内容，并对产品产生深刻印象。

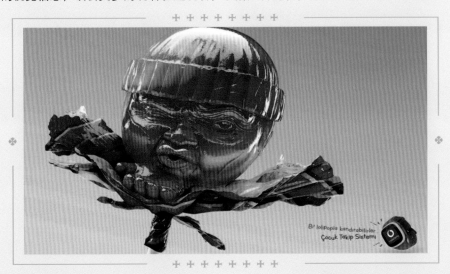

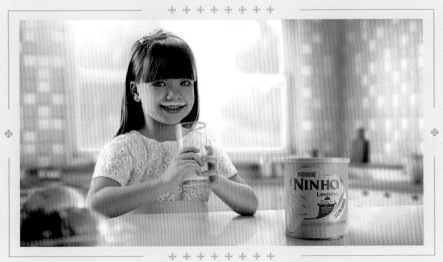

1.1 广告创意设计的概念

广告创意是指通过独特的设计手法或巧妙的广告创作构图，向受众宣传品牌产品，以突出产品的特性和品牌的内涵，树立品牌形象。

广告创意设计简单来说就是通过大胆新奇的手法创作出与众不同的画面效果，以之冲击消费者的感官，并让消费者产生强烈的共鸣，充分吸引消费者的注意力。

特点：

◆ 以宣传产品为主要目的。

◆ 创意独特富有感染力。

◆ 构图新颖和谐，具有较强的感染力。

◆ 塑造印象深刻的企业形象。

 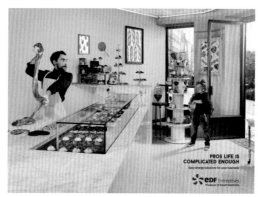

1.2 广告创意设计的点、线、面

点、线、面是构成画面空间的基本元素。其中，点是构成线和面的基础，也是画面的中心。线由点连接而成，具有延伸作用，同时可以引导人的视线。而面则由无数的线构成，面积较大且视觉感较强。

 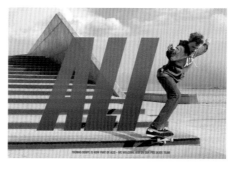 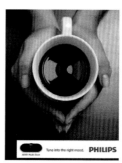

1.2.1　点

点是最简单的图形，没有特定的大小与形状。它无处不在，可以根据方向、大小的不同，在使用时随意变形。在广告创意设计中，点能够形成画面的视觉中心，从而增强广告的吸引力，成为受众的关注点。

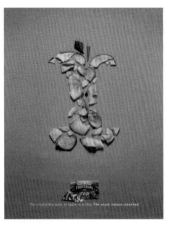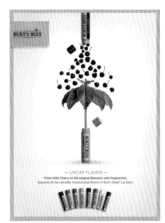

1.2.2　线

线是由点通过移动、搭配而形成的轨迹，在广告创意设计中，线是构成图形的基本框架，且线的形式有很多种，例如直线、曲线、虚线等。不同数量以及方向的线所构成的形态，具有不同的美感。同时，线具有很强的表现性，它能够控制画面的节奏感。

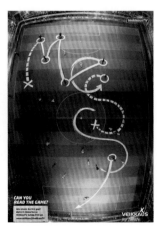

1.2.3　面

面是由众多点和线组合而成的一种形态。在广告创意设计中，面是构成空间的组

成部分。而不同的面组成的形态可以使画面呈现出不同的效果。且多种面的组合，还可以为画面增添丰富的感染力。同时，多种不同明暗的面组合，能够创造画面的层次感。

1.3 广告创意设计的四个原则

在广告创意设计的过程中，要遵循四项创作原则，分别是实用性原则、商业性原则、新奇性原则和艺术性原则。

1.3.1 实用性原则

广告创意的实用性原则是指在广告创意中直观地将产品的特点展现出来，让消费者与之产生共鸣。知道消费者想要的是什么，并以此来作为创作的出发点，以产品的功能和效果来吸引消费者的目光，从而激发消费者的购买欲。

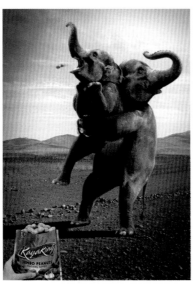
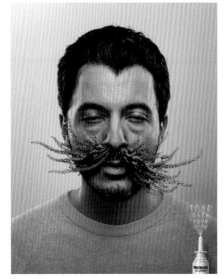

1.3.2　商业性原则

商业性原则强调广告的实用性兼具商品的经济性，而这类广告其主题和艺术形式必然涉及商品的特质以及社会影响。所以遵循商业性原则的广告不仅强调追求经济效益，还强调追求商业价值。

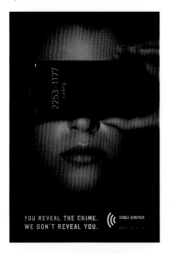
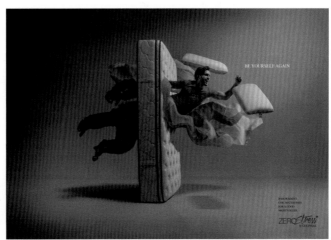

1.3.3　新奇性原则

新奇是广告创意设计能够引人注目的重要因素，因此新奇性原则强调画面的表现力。而为达到此目的，多运用夸张、比喻、拟人等表现手法，将广告创造出具有故事性的形式，使广告主题得到深化、升华，从而吸引消费者的目光。

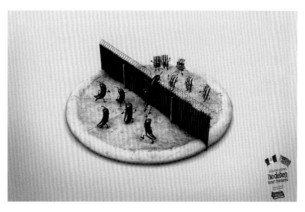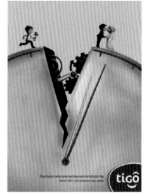

1.3.4　艺术性原则

艺术性原则是指运用艺术表现手法增强广告的感染力，为广告赋予一种艺术美，从而吸引人们的注意力。

在广告创意设计中，常运用一些较为艺术的夸张造型表现广告主题，以其艺术性来增强广告的欣赏性。这样既加强了广告的感染力，使其给消费者留下深刻印象，也能增强广告的宣传效果。

广告创意设计要重视画面的艺术性和美感，让受众在看到广告的瞬间产生共鸣。

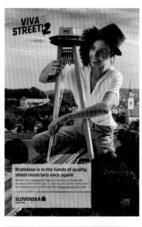

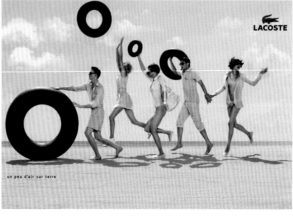

第2章 广告创意设计的元素

在这个科技不断进步的时代，广告的形式多样。在日常生活中，我们在无形中就会被各种类型的广告所包围，而每一个广告作品都会给人留下不同的视觉印象，这就说明创意设计在传播过程中扮演着重要角色。创意新颖的广告能够迅速地传播广告信息、吸引消费者的注意力。所以，创意是广告设计中不可缺少的部分，没有创意也就没有广告。

所有的广告作品都会呈现出三种画面构图形式：第一种是以图像、色彩相结合的形式；第二种是以文字、色彩相结合的形式；第三种则是既有图像、色彩，又有文字的形式，这三种形式各有各的优点。

特点：

- 图形元素在广告创意设计中，具有点缀画面的功能。
- 文字元素在广告创意设计中，可以向受众传达广告信息。
- 色彩元素在广告创意设计中，能够增强广告的感染力。
- 不同的版式构图设计，能够展现出不同的美感。
- 独特的创意设计，能够产生新奇、具有美感的广告效果。

2.1 广告创意设计中的图形

广告在人们的日常生活中随处可见，是以宣传产品为目的的一种传播途径。而图形是广告创意设计中的一部分，且与文字相比较，图形会将产品的信息简洁明了地传递给受众，给观者带来较为直观的视觉感受。同时，图形又能最大限度地吸引人们的注意力，进而引导大众进一步了解商品，并产生购买的欲望，从而达到商家宣传产品和产品品牌的目的。

图形设计通常可分为直接表达和间接表达两种方式。

 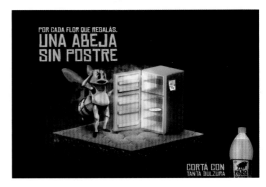

2.1.1 直接表达的方式

在广告创意设计中，直接表达的方式是一种直观的表现方式，就是将产品的特性较为具象地传达出来，并在此基础上进行设计和修饰，从而使画面看上去更加精致、美观，让人们一目了然地感受到广告想要表达的内容。

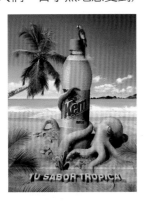 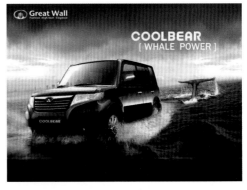

2.1.2 间接表达的方式

在广告创意设计中，间接表达的方式是一种暗示的表达方式。这种方式大多以艺术的表象形式为主，再加入一些创意的元素，因此画面更加生动、新颖而富有感染力。

让受众看到广告的同时可以产生共鸣，画面整体美观又不失创意，从而给人留下深刻的印象。

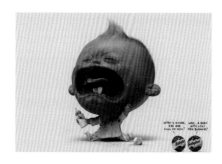

2.2 广告创意设计中的文字

在广告创意设计中，文字是较为重要的存在，有升华主题和解释说明的作用，可以帮助观者更加深入地了解广告的内容，使产品得到更好的宣传。

广告创意设计中的文字一般可分为手写字体和印刷字体两种。其中，手写字体一般较为随意，会为画面增添更多的趣味性。而印刷字体一般较为规范，会为画面起到点缀说明的作用。

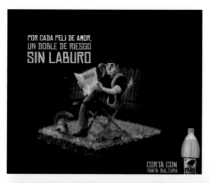

2.2.1 手写字体

广告创意设计中手写体的巧妙运用，能够加深广告的轻松、舒适之感，还能增强画面整体的视觉冲击力和表现力，使画面更加生动、活泼。

2.2.2 印刷字体

在广告创意设计中，印刷字体的运用，一般是为了准确地表达广告产品的特点，以简单、醒目的形式与产品内容相呼应，从而引起人们注意，使其达到宣传的目的。而且印刷字体在视觉上能够增强人们的信任感。

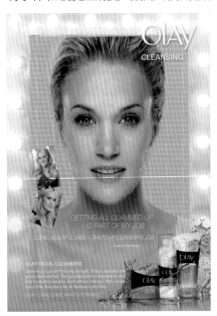
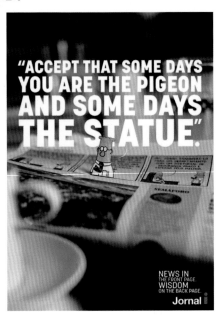

2.3　广告创意设计中的色彩

在广告创意设计中，色彩对于整体的画面具有较强的影响力，合理的色彩搭配能够充分吸引观者的注意力，从而达到宣传产品的目的。它可以左右观者的情感，还可以改变整个广告的风格。

2.3.1　色相、明度、纯度

色彩是吸引视线的关键所在，也是一个作品表现形式的重点。色彩的三大属性为色相、明度和纯度。

1. 色相

色相是指颜色的基本属性，是色彩的首要特性。例如：红色分为鲜红、粉红等，蓝色分为湖蓝、蔚蓝等。

2. 明度

明度是指色彩的明暗程度，色彩的明度越高，色彩就越明亮；反之，色彩的明度越低，色彩就越暗。

3. 纯度

纯度是指色彩的饱和程度，不同纯度的色彩，在色彩搭配上具有强调主题和意想不到的视觉效果。

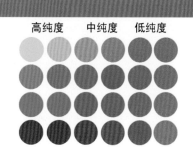

高纯度　　中纯度　　低纯度

2.3.2 　主色、辅助色、点缀色

主色、辅助色、点缀色是广告创意设计中不可缺少的构成元素。主色决定着广告创意设计中的主基调，而辅助色和点缀色都将围绕主色展开设计。

1. 主色

主色是指画面中主体的颜色，一般占据面积较大，具有主导作用，是不可忽视的色彩表现。

2. 辅助色

辅助色是指在作品中起到辅助与衬托作用的颜色，通常不会占据整体画面较多的面积，与主色相搭配，可以使整体画面更加生动。

3. 点缀色

点缀色是指在画面中占据较小面积的色彩。合理地应用点缀色，可以丰富整体画面的细节，起到画龙点睛的作用。

2.3.3 　邻近色、对比色

邻近色与对比色在广告创意设计中经常出现，不同的搭配方式可以给人以不同的视觉感受。其中，邻近色的搭配会使作品具有协调统一的舒适之感；而对比色的搭配则会给人刺激、醒目的视觉感。根据不同的广告定位，选择不同的色彩搭配方式，可以为广告增添亮眼效果。

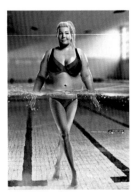

2.4 广告创意设计中的版式

广告创意设计中的版式又称为构图设计，是广告创意设计中较为重要的组成部分。版式设计要以突出广告主题为主，整体构图要与内容相结合，呈现出统一、美观的画面效果。常见的广告创意设计版式有标准式、倾斜式、文字式、图片式、自由式、背景式等。

2.4.1 标准式

标准式的版式设计，通常是按照从上到下或从左到右的顺序将图片、标题、文字等元素依次排序，起到引导观者按顺序阅读的作用，同时也能使画面具有规整、调理的美感。

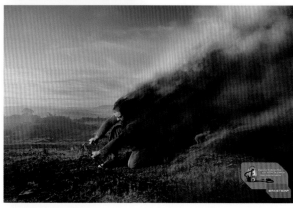

2.4.2 倾斜式

倾斜式的版式设计就是将画面中所有的元素以倾斜的方式设计而成。通常，倾斜式的版式设计会给人较强的视觉冲击力，从而使画面产生不稳定的动感与活力效果。

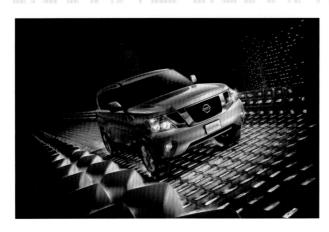
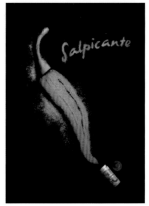

2.4.3 文字式

文字式的版式设计就是以文字组合图形或图案做画面主体，使画面产生超强的吸引力和感染力。

2.4.4 图片式

图片式的版式设计就是以图片为主的广告设计，因为图片比文字更加直观、有说服力，所以，图片式的版式在广告创意设计中是较为常见的一种版式。

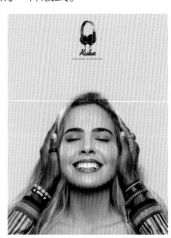

2.4.5 ▶ 自由式

自由式的版式设计就是将所有的元素以随意的摆放形式设计在一个画面中，没有明确的规律。这种自由式的版式设计能够轻松地营造出生动、有活力的视觉效果。

2.4.6 ▶ 背景式

背景式的版式设计就是以虚实相结合的设计手法，从而表现出画面的前后层次感，以获得较为强烈的宣传效果。

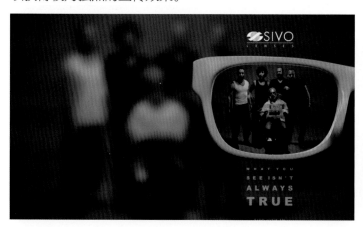

2.5 广告创意设计中的创意

在广告创意设计中，充分运用一些较为独特的创意，能够很好地突出广告想要表达的内容。常见的创意手法有夸张手法、对比手法、比喻手法、趣味手法、抽象手法等。

2.5.1 夸张手法

广告创意设计运用夸张手法，就是将画面中某些元素以夸张的形式表现，从而营造出极具吸引力且具有幽默感的画面效果。

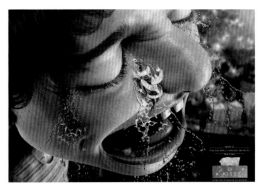

2.5.2 对比手法

广告创意设计运用对比手法，就是将看似相同却不同的两个画面相拼接，从而产生视觉上的对比效果。对比手法的应用能够有效地提高广告对观者的吸引力。

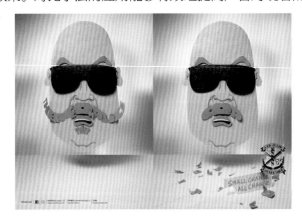

2.5.3　比喻手法

　　广告创意设计运用比喻手法，就是在设计过程中，将两个完全没有联系的元素相结合，比喻的事物与主题没有直接关系，却有某个相同点，能够让人看了广告产生更多的联想。

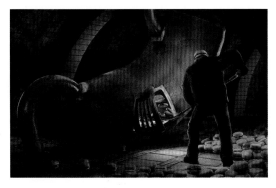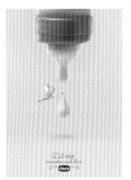

2.5.4　趣味手法

　　广告创意设计运用趣味法，就是将一些元素以幽默、有趣的表现形式融入广告中，从而使广告给人一种生动、充满想象力的视觉感受。

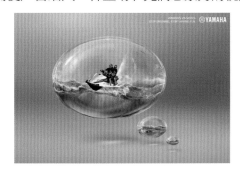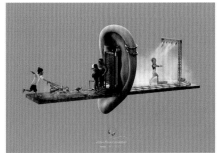

2.5.5　抽象手法

　　广告创意设计运用抽象手法，就是以不规则的图形元素表现一些具象图形，并采用概括原图形的方式来传达其视觉特点。其最大特点就是概括性强，以无限的想象创造出富有浓烈感染力且让人记忆深刻的画面效果。

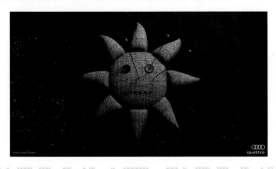

第3章 广告创意设计的基础色

色彩是广告创意设计的基础构成元素，主要可分为红、橙、黄、绿、青、蓝、紫，以及黑、白、灰。每一种色彩都有自身的情感和特点。有些色彩可以给人一种热情、活力、清新的视觉感受，而有些色彩则会给人一种忧伤、沉闷、科幻的视觉感受。

特点：

◆ 红色是所有色彩之中最为醒目的色彩，能够给人带来热烈、激情的感觉。

◆ 黄色是大多数食品广告中常用的色彩，能够给人轻快、美味的感觉。

◆ 绿色则是春天的代表色，传达出清新、自然和生机之感。

◆ 蓝色是大多数科技类广告的常用色彩，容易给人带来冷静、广阔的感觉。

◆ 紫色是大多数奢侈品广告的常用色彩，能够充分展现出奢华的时尚之感。

3.1 红

3.1.1 认识红色

红色：璀璨夺目，象征幸福，是一种很容易引起人们关注的颜色。在色相、明度、纯度等不同的情况下，其传递出的信息与表达出的意义也会发生改变。

色彩情感：祥和、吉庆、张扬、热烈、热闹、热情、奔放、激情、豪情、浮躁、危害、可骇、警惕、间歇。

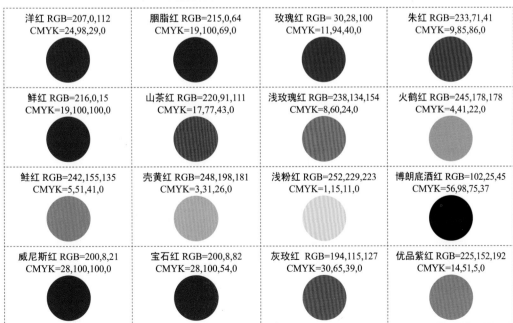

洋红 RGB=207,0,112
CMYK=24,98,29,0

胭脂红 RGB=215,0,64
CMYK=19,100,69,0

玫瑰红 RGB=30,28,100
CMYK=11,94,40,0

朱红 RGB=233,71,41
CMYK=9,85,86,0

鲜红 RGB=216,0,15
CMYK=19,100,100,0

山茶红 RGB=220,91,111
CMYK=17,77,43,0

浅玫瑰红 RGB=238,134,154
CMYK=8,60,24,0

火鹤红 RGB=245,178,178
CMYK=4,41,22,0

鲑红 RGB=242,155,135
CMYK=5,51,41,0

壳黄红 RGB=248,198,181
CMYK=3,31,26,0

浅粉红 RGB=252,229,223
CMYK=1,15,11,0

博朗底酒红 RGB=102,25,45
CMYK=56,98,75,37

威尼斯红 RGB=200,8,21
CMYK=28,100,100,0

宝石红 RGB=200,8,82
CMYK=28,100,54,0

灰玫红 RGB=194,115,127
CMYK=30,65,39,0

优品紫红 RGB=225,152,192
CMYK=14,51,5,0

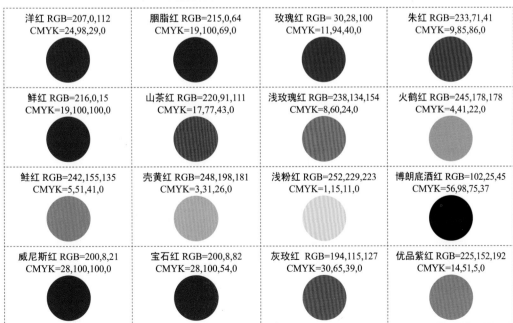

3.1.2 洋红 & 胭脂红

① 这是一款香水产品的广告创意设计。作品以一手拿着气球，另一手抱着香水飘在天空的画面为主图设计，充满浪漫的童话色彩。

② 画面以洋红色为主色，搭配浅色调的浅黄色和浅紫色做点缀，给人一种亮眼、温馨的视觉体验。

③ 洋红色是一种介于红色和紫色之间的颜色，给人一种愉快、积极的感觉。

① 这是一款饼干产品的广告创意设计。作品将洋葱与巧克力相结合作为主图，极具创意美感。

② 以胭脂红做主色，加深色调的红色和巧克力色相搭配，给人一种优美、浓醇的感觉。

③ 胭脂红与正红色相比，其纯度稍低。虽少了正红色的热烈，但却多了几分沉着感。

3.1.3 玫瑰红 & 朱红

① 这是一款饮品的广告创意设计。作品以饮品和石榴相搭配，直观地表达了饮品口味。

② 画面以玫瑰红为主色，加以小面积的橙色和蓝色做点缀，给人一种较为亮眼的视觉感受。

③ 玫瑰红比洋红色饱和度更高，营造出一种华丽而不失典雅的视觉效果。

① 作品采用该品牌庞大的产品线，通过创意的设计方式组合成该公司标志性的字母"U"。宣传产品的同时起到宣传品牌的作用。

② 作品以朱红做主色，采用不同明度、纯度的浅橙色做背景，充分营造出空间立体感。

③ 朱红色介于红色和橙色之间，但朱红色明度较高，给人一种较为醒目、亮眼的视觉体验。

3.1.4 鲜红 & 山茶红

❶ 这是一款雪糕产品的广告创意设计。画面以嘴部叼着雪糕棒的场景做主图，极具创意美感。

❷ 将产品直观地展示在画面右下角，在白色文字的点缀下，起到了直接的宣传作用。

❸ 鲜红色是红色系中最醒目的颜色，无论与什么颜色相比，都较为抢眼，引人关注。

❶ 这是一款饮品的广告设计。画面将饮料直观地展示在画面中心位置，并以浅粉色的文字做点缀，整体画面极具层次感。

❷ 加以山茶红色做背景，通过瓶子的阴影，为画面增添了空间感。

❸ 山茶红色是一种较为内敛、温和的颜色，给人一种优雅、端庄的视觉感。

3.1.5 浅玫瑰红 & 火鹤红

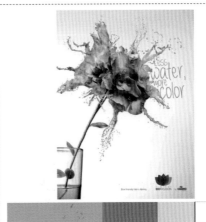

❶ 这是一款香水产品的广告创意设计。将香水展示在画面中心，直接宣传了产品。

❷ 在香水周围摆放几朵玫瑰花，加上浅粉色的背景，使整个画面具有温馨、浪漫的美感。

❸ 浅玫瑰红色给人带来一种干净、典雅的视觉感受。

❶ 作品主图是一朵插在水杯中的火鹤红色鲜花，而将鲜花设计成四溅的形式，创意十足。

❷ 在鲜花后方设计手绘文字，使文字与花卉前后叠加，更具层次感。

❸ 火鹤红色是一种明度较高的粉色，给人一种温馨、甜美的感觉。

3.1.6 鲑红 & 壳黄红

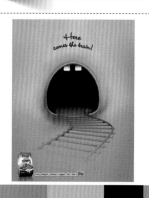

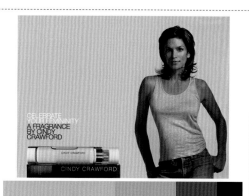

❶ 这是一款食品类产品的广告设计。作品以通往嘴巴的隧道做主图设计，极具创意。

❷ 将产品直接放置在画面的左下角，起到直观的宣传作用。

❸ 采用不同明度、纯度的鲑红色做背景，加以酒红色、灰色做点缀，使画面极具空间感。

❹ 鲑红色是一种稍显低调的颜色，给人趣味、厚实的感觉。

❶ 这是一款香水产品的广告创意设计。作品利用明星做代言，然后将产品直观地展示在画面左侧，可以让产品具有更多的关注度。

❷ 广告以壳黄红色做背景，给人以轻盈、淡雅之感。

❸ 壳黄红与鲑红接近，但明度比鲑红色稍高，给人的感觉更温和、舒适。

3.1.7 浅粉红 & 博朗底酒红

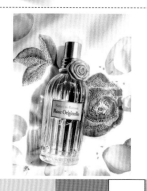

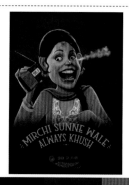

❶ 这是一款香水产品的广告创意设计。广告直观地将香水展示在画面中心，加以刺绣花朵做点缀，点明了香水是以普罗旺斯刺绣为灵感设计而成的。

❷ 画面以浅粉红色为主色，加以同样浅色调的颜色做点缀，充分展现出清新、淡雅的视觉感。

❸ 浅粉红色是纯度较低的红色，给人一种梦幻、甜美的视觉感受。

❶ 该广告以手拿收音机且表情夸张的人物做主图设计，极具趣味性。

❷ 采用渐变的博朗底酒红色做背景，使整张广告看起来极具魅惑气息。加以橙色以及黄色等颜色做点缀，为画面增添了些许灵动感。

❸ 博朗底酒红色是较为浓郁的暗红色，容易营造出浓郁、魅惑的视觉氛围。

3.1.8 威尼斯红 & 宝石红

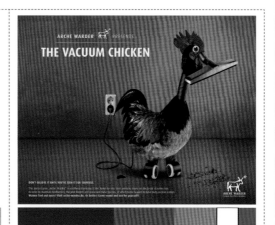

① 这是一张麦当劳产品的广告创意设计。广告直接采用经典的汉堡包装以及包装纸做设计，在宣传产品的同时也宣传了品牌。

② 画面以经典的威尼斯红色做主色，加以橙黄色做点缀，设计虽然简单，却极富创意。

③ 威尼斯红色是明度较高的红色，营造出一种稳重、高贵的氛围。

① 这是一款吸尘器产品的广告创意设计。将吸尘器与公鸡相结合，极具创意。

② 采用渐变的宝石红色做背景，充分展现出亮眼的空间层次感。

③ 宝石红色是明度和纯度都比较高的一种洋红色，给人一种亮丽、时尚的视觉感受。

3.1.9 灰玫红 & 优品紫红

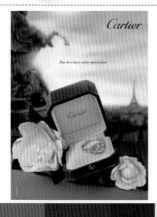

① 这是一款戒指产品的广告创意设计。将戒指设计成画面的视觉重心，而戒指的包装盒设计为灰玫红色，起到衬托戒指的作用。

② 利用远景图像做背景，能够充分凸显主体，引人注目。

③ 灰玫红色明度较低，给人一种和谐、典雅的视觉感受。

① 该广告以平底鞋与高跟鞋相结合做主图设计，极具创意感。

② 采用不同明度、纯度的优品紫红色做背景，给人一种空间层次感。

③ 优品紫红色是明度较低的红色，呈现出前卫、时尚的视觉效果。

橙色

3.2.1 认识橙色

　　橙色：橙色是暖色系中最和煦的一种颜色，让人联想到金秋时丰收的喜悦、律动时的活力。偏暗一点会让人有一种安稳的感觉，大多数食物都是橙色系的，故而橙色也多用于食品、快餐等行业。

　　色彩情感：饱满、明快、温暖、祥和、喜悦、活力、动感、安定、朦胧、老旧、抵御。

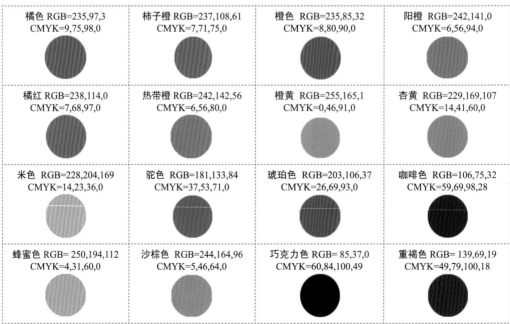

橘色 RGB=235,97,3 CMYK=9,75,98,0	柿子橙 RGB=237,108,61 CMYK=7,71,75,0	橙色 RGB=235,85,32 CMYK=8,80,90,0	阳橙 RGB=242,141,0 CMYK=6,56,94,0
橘红 RGB=238,114,0 CMYK=7,68,97,0	热带橙 RGB=242,142,56 CMYK=6,56,80,0	橙黄 RGB=255,165,1 CMYK=0,46,91,0	杏黄 RGB=229,169,107 CMYK=14,41,60,0
米色 RGB=228,204,169 CMYK=14,23,36,0	驼色 RGB=181,133,84 CMYK=37,53,71,0	琥珀色 RGB=203,106,37 CMYK=26,69,93,0	咖啡色 RGB=106,75,32 CMYK=59,69,98,28
蜂蜜色 RGB= 250,194,112 CMYK=4,31,60,0	沙棕色 RGB=244,164,96 CMYK=5,46,64,0	巧克力色 RGB=85,37,0 CMYK=60,84,100,49	重褐色 RGB= 139,69,19 CMYK=49,79,100,18

写给设计师的书

广告创意设计手册

3.2.2 橘色 & 柿子橙

① 这是一款饮品的广告创意设计。瓶身和广告语都在画面的中心线上，使整体极具平衡感。

② 采用橘色做主色，加以橙子点缀饮品，在直观告诉人们饮品口味的同时，又起到宣传产品的作用。

③ 橘色明度和纯度都较高，给人以明快、鲜活的视觉感受。

① 这是一款饮料产品的广告创意设计。在饮品四周环绕着果汁和水果，极具动感效果。

② 画面采用渐变的柿子橙做背景，使画面具有空间感。

③ 柿子橙相对于橙色来说更加温和，看上去既舒服又不失醒目。

3.2.3 橙色 & 阳橙

① 这是一款饮品的广告创意设计。在饮品四周设计着扩散的水果和果汁，使整体画面极具动感。

② 画面采用橙色做主色，加以橙黄色以及粉色和蓝色做点缀，让人看了垂涎欲滴。

③ 橙色的明度和纯度都较高，给人一种朝气、鲜活的感觉。

① 这是一款饮品的广告创意设计。作品将橙子以拟人化的方式设计而成，极具创意与趣味。

② 作品以大面积的浅米色做背景，让主体物在画面中极其醒目。

③ 阳橙色的色彩饱和度较低，给人以健康、新鲜、温暖的感觉。

3.2.4 橘红 & 热带橙

❶ 这是一款香水的广告创意设计。广告由简单的文字与产品共同构成，前后摆放的产品采用橘红色为主色，既引人注目，又营造出画面的空间感。

❷ 广告构图清晰明朗，加上简单文字的组合，为整体画面增添了一丝规整。

❸ 橘红色更偏红色，给人以明快、炫酷的视觉感受。

❶ 这是一款眼镜店的广告创意设计。广告以大面积的热带橙色为主色，充分展现出热情、活跃的视觉形象。

❷ 以白色的图形做主图设计，调和了热带橙色的跳跃感。

❸ 热带橙色比橘色稍温和，给人一种健康又不失醒目的感受。

3.2.5 橙黄 & 杏黄

❶ 这是一款饮品的广告创意设计。饮品以倾斜的构图方式摆在画面中心，极具创意。

❷ 画面整体采用橙黄色为主色，加以黄色和蓝色做点缀，使画面变得更加饱满。

❸ 橙黄色更偏于黄色，是一种较为明亮的色彩，具有生动、鲜亮的视觉效果。

❶ 这是一款食品保鲜膜的广告创意设计。作品采用鸡蛋和鲜花相结合做主图设计，意喻产品可以像鲜花一样新鲜。

❷ 画面采用杏黄色做主色，加以沙棕色以及浅橙黄色做点缀，给人温馨、舒适的感觉。

❸ 杏黄色是一种纯度偏低的颜色，给人以雅致、柔和的视觉体验。

3.2.6　米色 & 驼色

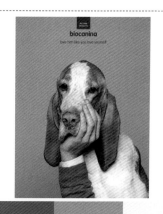

❶ 这是一款眼镜的广告创意设计。一幅模糊的画上面架着一副眼镜，但眼镜和画面重叠的部分却十分清晰，给人传达出戴上眼镜后的清晰感，起到宣传产品的作用。

❷ 画面采用米色做主色，给人一种低调的时尚之感。

❸ 米色明度较低，容易营造一种优雅、温暖的氛围。

❶ 这是一款宠物护理品牌的广告设计。画面以一只表情忧郁的狗狗做主图设计，获得一种直观的宣传效果。

❷ 广告以不同明纯度的驼色做主色，使画面整体十分雅致、和谐。

❸ 驼色明度和纯度适中，给人一种舒适、温暖的视觉体验。

3.2.7　琥珀色 & 咖啡色

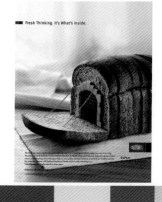

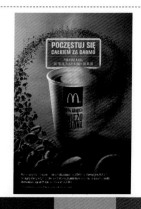

❶ 这是一款食品的广告创意设计。画面中的面包与门窗相结合，极具创意感的设计方式，将人们的视觉重心全部集中于此。

❷ 以琥珀色做主色，搭配同色系的色彩进行搭配，充分展现出食品的美味。

❸ 琥珀色介于黄色和咖啡色之间，给人一种稳重、甜腻的视觉感受。

❶ 这是一款咖啡的广告。作品以杯子做主图，在杯子四周展现出咖啡豆变成咖啡粉的过程，体现出咖啡的制作流程。

❷ 画面以不同明纯度的咖啡色相搭配，给人一种优雅、庄重的视觉感。

❸ 咖啡色的明度较低，给人一种怀旧、舒适的视觉感。

3.2.8 蜂蜜色 & 沙棕色

❶ 这是一款面包的广告创意设计。面包与拖鞋相结合，极具创意感。加上简单的背景，可以第一时间吸引观者的注意力。

❷ 面包以蜂蜜色做主色，加上独特的造型设计，给人一种干净、明朗的感觉。

❸ 蜂蜜色明纯度较低，会让人产生一种舒服、恬淡的视觉感受。

❶ 这是一款食品的广告创意设计。将各种食物与佐料摆放在一起，能够增强受众的食欲感。

❷ 画面采用一系列暖色调相搭配，整体画面极具美味感。

❸ 沙棕色的纯度和明度都较低，具有温和、稳定的特征。

3.2.9 巧克力色 & 重褐色

❶ 这是一款奶油饼干的广告创意设计。画面以一个满头都是巧克力和黄油的孩子做主图，加上两种同样颜色的背景，独特的设计手法把饼干想要表现的特点完美地展现出来。

❷ 广告搭配巧克力色、橙黄色，使画面充满丝滑、甜蜜的视觉感。

❸ 巧克力色纯度较低，给人一种高雅、香浓的视觉感受。

❶ 这是一款现磨咖啡的广告创意设计。画面采用咖啡豆、咖啡机和咖啡相搭配，起到直观宣传产品的作用。

❷ 画面以不同明度、纯度的重褐色相搭配，体现出了咖啡的香浓与丝滑之感。

❸ 重褐色是一种明度较低的颜色，营造一种稳重、有韵味的氛围。

3.3 黄

3.3.1 认识黄色

黄色：黄色是一种常见的色彩，可以使人联想到阳光。由于明度、纯度不同，与之搭配的颜色不同，向人们传递的感受也会发生改变。

色彩情感：富贵、明快、阳光、温暖、灿烂、美妙、幽默、辉煌、平庸、色情、轻浮。

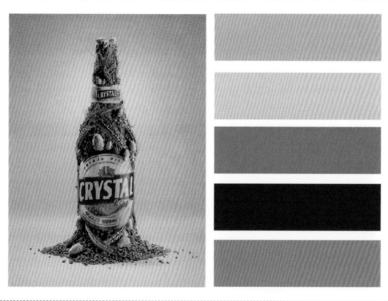

黄 RGB=255,255,0
CMYK=10,0,83,0

铬黄 RGB=253,208,0
CMYK=6,23,89,0

金 RGB=255,215,0
CMYK=5,19,88,0

香蕉黄 RGB=255,235,85
CMYK=6,8,72,0

鲜黄 RGB=255,234,0
CMYK=7,7,87,0

月光黄 RGB=155,244,99
CMYK=7,2,68,0

柠檬黄 RGB=240,255,0
CMYK=17,0,84,0

万寿菊黄 RGB=247,171,0
CMYK=5,42,92,0

香槟黄 RGB=255,248,177
CMYK=4,3,40,0

奶黄 RGB=255,234,180
CMYK=2,11,35,0

土著黄 RGB=186,168,52
CMYK=36,33,89,0

黄褐 RGB=196,143,0
CMYK=31,48,100,0

卡其黄 RGB=176,136,39
CMYK=40,50,96,0

含羞草黄 RGB=237,212,67
CMYK=14,18,79,0

芥末黄 RGB=214,197,96
CMYK=23,22,70,0

灰菊黄 RGB=227,220,161
CMYK=16,12,44,0

3.3.2 黄 & 铬黄

❶ 这是一款木糖醇的广告创意设计。以 3D 合成的图像做主图设计，充分展现出画面的立体感。

❷ 广告采用不同明度、纯度的黄色做背景，为画面增添了一丝空间感，使画面更加明亮，更具有吸引力。

❸ 黄色是明度和纯度都较高的颜色，给人一种鲜亮、明快的视觉感受。

❶ 这是一款薯片的广告创意设计。将奶酪和薯片以前后顺序摆放在画面下方，点明了薯片的口味。

❷ 蓝色、白色和红色相结合的品牌标识在黄色的画面中，极其醒目，起到宣传品牌的作用。

❸ 铬黄色的纯度和明度都非常高，是一种活泼、明亮的色彩。

3.3.3 金 & 香蕉黄

❶ 这是一款啤酒的广告创意设计。运用 3D 合成的方式将恢宏大气的场景和啤酒相结合，使画面极富动感与激情。

❷ 画面以金色做主色，搭配米色和重褐色做点缀，给人以强烈的视觉冲击。

❸ 金色是中高纯度的黄色，容易让人联想到奢华、收获的视觉场景。

❶ 这是一款口香糖的广告创意设计。将一只造型夸张的手拿着口香糖的画面做主图设计，极具创意。

❷ 在渐变香蕉黄色背景的映衬下，产品极其醒目。

❸ 香蕉黄比黄色明度稍低一些，是一种甜美又不失生动的色彩。

3.3.4 鲜黄 & 月光黄

❶ 这是一款行李箱的广告创意设计。在产品四周环绕着丝滑的液体，从侧面展现出产品的顺滑手感。

❷ 画面以浅米色做背景，加以鲜黄色做主色，给人一种具有活力又不张扬的视觉感。

❸ 鲜黄色的饱和度较高，给人一种鲜活、明快的视觉感受。

❶ 这是一款牛奶的广告创意设计。将牛奶设计成美女的衣服，极富创意与趣味性。

❷ 画面以渐变的月光黄色做背景，搭配白色和蓝色，鲜明的配色方式，让画面呈现出清爽与活力。

❸ 月光黄色明度较高，是一种淡雅、温柔的颜色。

3.3.5 柠檬黄 & 万寿菊黄

❶ 作品采用柠檬黄的杯子做主图设计，而杯子上方的热气与文字相结合，极具创意。

❷ 作品以不同明纯度的橄榄绿色做背景，更加凸显柠檬黄色的杯子，给人带来强烈的视觉冲击力。

❸ 柠檬黄色稍偏绿色，具有鲜活、健康的视觉特征。

❶ 这是一款衣服染料的广告创意设计。将衣服以拟人化的方式设计成趴着的造型，使画面极具趣味性。

❷ 画面以不同明纯度的浅米色做背景，让主体物十分突出。

❸ 万寿菊黄色的纯度较高，给人以热烈、大气的视觉感受。

3.3.6 香槟黄 & 奶黄

❶ 这是一款香槟的广告创意设计。两个酒杯碰撞出一只虾的造型，极具动感气息。

❷ 画面以浅奶黄色做背景，加以香槟黄色、绿色相搭配，整体画面既简洁又明确。

❸ 香槟黄色色泽轻柔，给人一种温馨、低调的视觉感受。

❶ 这是一幅奶酪节的广告创意设计。作品将奶酪与文字相结合，极富创意与立体感。

❷ 加以浅灰色的背景以及下方规整的文字与图形，使整体画面更具空间层次感。

❸ 奶黄色的明度较高，具有柔和、低调的亲和力。

3.3.7 土著黄 & 黄褐

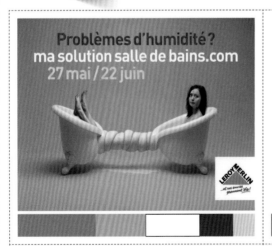

❶ 这是一款家装建材的广告创意设计。画面中的浴缸以独特的造型设计而成，创意大胆前卫，极具想象力。

❷ 采用不同明度、纯度的土著黄色做背景，更加突出了造型奇特的浴缸。

❸ 土著黄色的明度较低，给人一种低调、稳重的视觉感受。

❶ 这是一款染发剂的广告创意设计。以刷子和褐色头发相结合，充分展现出顺滑、色泽饱满的效果。

❷ 整个广告与不同明度、纯度的黄褐色相搭配，给人以独具特色的视觉体验。

❸ 黄褐色明度适中但纯度较低，给人一种稳重、朴实的感觉。

3.3.8　卡其黄 & 含羞草黄

❶ 这是一款果汁饮料的广告创意设计。画面干净简洁，中间的橙子汉堡造型新奇，勾起消费者好奇心的同时又说明了饮料的口味。

❷ 中心型的构图设计，加上渐变的背景，使整个画面简单而又具有空间感。

❸ 卡其黄色的明度较低，给人带来温暖、踏实的感觉。

❶ 广告中的主图以香蕉和手势相结合设计而成，极具创意。

❷ 广告采用渐变的含羞草黄色做背景，加上香蕉投影的运用，为画面增添了空间感。

❸ 含羞草黄色是一种极具大自然气息的颜色，给人以亮眼、愉悦的感受。

3.3.9　芥末黄 & 灰菊黄

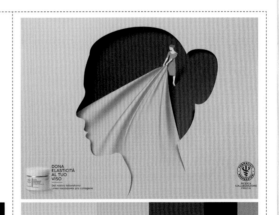

❶ 这是一幅耳机的广告创意设计。将耳机拟人化地装扮成人像，使广告简洁大方、创意十足。

❷ 广告以芥末黄色做背景色，给人一种淡雅、时尚的视觉感受。

❸ 芥末黄的纯度较低，且颜色有些偏绿，是一种低调、温和的色彩。

❶ 这是一款保健品的广告创意设计。广告的构思很巧妙，通过剪贴画的方式设计而成。夸张的设计手法，极具空间层次感。

❷ 广告以灰菊色做主色，加以浅蓝灰色、粉色做点缀，打破了画面的沉闷感，使广告看起来很有新意。

❸ 灰菊黄色明度、纯度都较低，是一种优雅、朴实，具有韵味的色调。

3.4 绿

3.4.1 认识绿色

绿色：绿色既不属于暖色系也不属于冷色系，它在所有色彩中居中。它象征着希望、生命。绿色是稳定的，它可以让人们放松心情，缓解视力疲劳。

色彩情感：希望、和平、生命、环保、柔顺、温和、优美、抒情、永远、青春、新鲜、生长、沉重、晦暗。

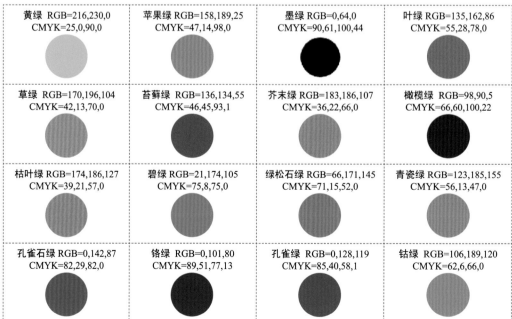

黄绿 RGB=216,230,0 CMYK=25,0,90,0	苹果绿 RGB=158,189,25 CMYK=47,14,98,0	墨绿 RGB=0,64,0 CMYK=90,61,100,44	叶绿 RGB=135,162,86 CMYK=55,28,78,0
草绿 RGB=170,196,104 CMYK=42,13,70,0	苔藓绿 RGB=136,134,55 CMYK=46,45,93,1	芥末绿 RGB=183,186,107 CMYK=36,22,66,0	橄榄绿 RGB=98,90,5 CMYK=66,60,100,22
枯叶绿 RGB=174,186,127 CMYK=39,21,57,0	碧绿 RGB=21,174,105 CMYK=75,8,75,0	绿松石绿 RGB=66,171,145 CMYK=71,15,52,0	青瓷绿 RGB=123,185,155 CMYK=56,13,47,0
孔雀石绿 RGB=0,142,87 CMYK=82,29,82,0	铬绿 RGB=0,101,80 CMYK=89,51,77,13	孔雀绿 RGB=0,128,119 CMYK=85,40,58,1	钴绿 RGB=106,189,120 CMYK=62,6,66,0

3.4.2 黄绿 & 苹果绿

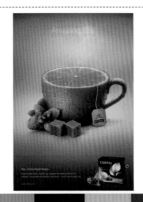

❶ 这是一款饮品的广告创意设计。画面将饮品和水果按前后顺序摆放在画面中心，直观地表达了饮品的口味。

❷ 画面以黄绿色为主色，加以苹果绿色、红色和蓝色做点缀，极其醒目。

❸ 黄绿色是一种高明度的色彩，给人以生机、朝气的视觉感。

❶ 这是一款水果茶的广告创意设计。将茶杯与青柠相结合，直接告诉消费者水果茶的口味。

❷ 广告以渐变的苹果绿色作为背景，整体配色和谐统一。

❸ 苹果绿色明度、纯度适中，给人清脆、鲜甜的视觉感受。

3.4.3 墨绿 & 叶绿

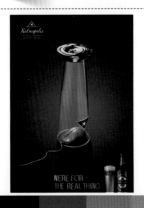

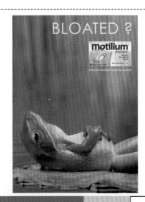

❶ 这是一幅啤酒的广告创意设计。画面以鼠标被一个杯子罩住做主图设计，产品和标识处在对角线上，整体画面极具平衡感。

❷ 背景采用不同明度的墨绿色，在给人以空间感的同时使整个广告更富有生机。

❸ 墨绿色纯度较高，具有高雅、自然的视觉特征。

❶ 这是一幅胃痛药的广告创意设计，作品以青蛙捂着胃的画面做主图，形象夸张，十分引人注目。

❷ 作品采用叶绿色为主色调，加以同样明度的绿色做点缀，整体画面给人一种自然、纯朴之感。

❸ 叶绿色是较中性的色彩，给人以稳重、率性的感觉。

3.4.4　草绿 & 苔藓绿

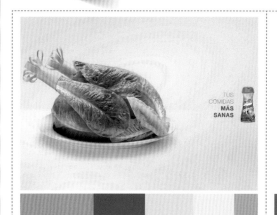

❶ 这是一幅食品的广告创意设计。将白菜设计成肉类食品的造型，从侧面烘托出产品绿色、健康的特点。

❷ 广告采用浅绿色做背景，以草绿色做主色，整体画面既简洁，又具有趣味性。

❸ 草绿色是具有生命力的颜色，给人以清新、自然的视觉感受。

❶ 这是一款电信公司的广告创意设计，广告以俯视角度的绿地做背景，加以流线的手机造型做主图设计，整体画面具有简约的美感。

❷ 广告以苔藓绿色做主色，给人一种沉稳、时尚的视觉感受。

❸ 苔藓绿色的饱和度较低，给人以低调、干练的感觉。

3.4.5　芥末绿 & 橄榄绿

❶ 这是一款家具的广告创意设计。作品利用众多沙发组合成一个创意的图形做主图设计，整体画面极具空间立体感。

❷ 广告采用芥末绿色为主色，加以同样明度的绿色做点缀。同类色的配色方式，充分展现出和谐、统一的美感。

❸ 芥末绿色是一种明度较低的颜色，给人以温和、平缓的视觉感受。

❶ 这是一款防晕车药的广告设计。广告以插画的风格设计而成，在不平稳的路上一辆汽车在缓慢行驶，在其上方有一个人在舒缓地坐着，意喻着该药品的防晕药效。

❷ 整体画面以橄榄绿色为主色，加以浅黄绿色、蓝色和粉色等色调做点缀，整体画面极具趣味性。

❸ 橄榄绿色的明度和纯度都比较低，给人一种健康、踏实的感觉。

3.4.6　枯叶绿 & 碧绿

❶ 这是一款茶叶的广告创意设计。将一个杯子以放大的造型放置在画面中心，极具醒目效果。

❷ 杯子中的茶叶与热水相结合，形成一个女子形态，在渐变的枯叶绿色水中，极具美感。

❸ 枯叶绿色是一种较为中性的颜色，给人沉着、率性的视觉体验。

❶ 这是一款饮品的广告创意设计。将饮品直观地摆在画面中心，并在四周环绕着四溅的饮品。流动的液体，使作品更富有动感和趣味性。

❷ 该广告采用碧绿色做主色，加以草绿色和蓝白色做点缀，丰富画面效果的同时，给人以清新、生机之感。

❸ 碧绿色是一种较为偏青的颜色，给人以清爽、天然的视觉印象。

3.4.7　绿松石绿 & 青瓷绿

❶ 这是一幅耳机的创意广告。将耳机拟人化地设计成人头像造型，广告创意新颖、主题鲜明。

❷ 作品以绿松石绿色做背景，充分衬托出中间的黑色产品，使整体画面极其醒目。

❸ 绿松石绿色是一种接近青色的色彩，给人以透彻、凉爽之感。

❶ 这是一款果胶的广告创意设计。将哈密瓜分开，并在水果中间设计成用胶黏住的造型，意喻产品的极强黏性。

❷ 广告采用渐变的青瓷绿色做背景，充分展现出画面的空间感。

❸ 青瓷绿色的纯度较低，具有清爽、淡雅的视觉效果。

3.4.8 孔雀石绿 & 铬绿

❶ 这是一款动物园的广告创意设计。画面以天空做背景，一只猩猩的手上拿着一个气球，创意的广告设计，使画面极具趣味性。

❷ 画面中孔雀石绿色的气球造型，能够充分吸引观者的注意力，使观者下意识地去观看气球之上的文字，从而起到宣传的作用。

❸ 孔雀石绿色的饱和度较高，给人清脆、别致之感。

❶ 这是一款抗脚癣药的广告创意设计。广告通过一只造型独特的鞋子做主图设计，意喻着药品的特点和药效。

❷ 广告以不同明度、纯度的铬绿色做背景，加以浅黄绿色做点缀，画面饱满、稳重。

❸ 铬绿色的明度较低，能够给人一种深沉、厚重的视觉感受。

3.4.9 孔雀绿 & 钴绿

❶ 这是一款航空公司的创意广告。画面将众多海中生物与人物相结合，形成飞翔的造型，使整体画面既形象又有趣味。

❷ 广告采用不同明度、纯度的孔雀绿色做背景，整体画面极具空间感。而左下角的文字与右下角的标识起到了平衡画面的作用。

❸ 孔雀绿色的颜色较为浓郁，给人以高雅、冷艳的视觉感受。

❶ 这是一张出版社促销的广告创意设计。画面以书籍中伸出一只手的造型突出读书的乐趣。

❷ 画面以钴绿色做背景，加以橙黄色和浅米色做点缀，在二者的对比中，充分展现出安静、高雅的视觉效果。

❸ 钴绿色明度较高，给人一种安静、明亮的视觉感受。

3.5 青

3.5.1 认识青色

青色：青色是绿色和蓝色之间的过渡颜色，象征着永恒。同时也能与海洋联系起来，如果一种颜色让你分不清是蓝还是绿，那或许就是青色了。

色彩情感：圆润、清爽、愉快、沉静、冷淡、理智、透明。

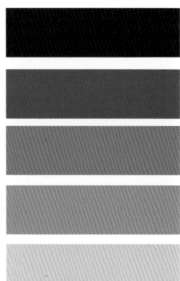

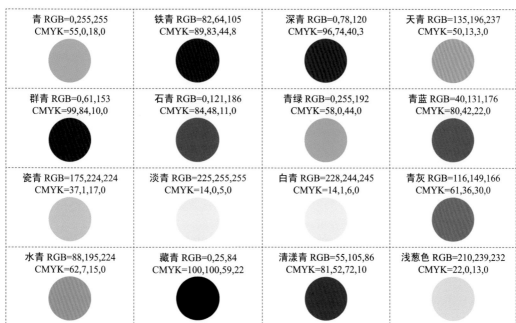

青 RGB=0,255,255 CMYK=55,0,18,0	铁青 RGB=82,64,105 CMYK=89,83,44,8	深青 RGB=0,78,120 CMYK=96,74,40,3	天青 RGB=135,196,237 CMYK=50,13,3,0
群青 RGB=0,61,153 CMYK=99,84,10,0	石青 RGB=0,121,186 CMYK=84,48,11,0	青绿 RGB=0,255,192 CMYK=58,0,44,0	青蓝 RGB=40,131,176 CMYK=80,42,22,0
瓷青 RGB=175,224,224 CMYK=37,1,17,0	淡青 RGB=225,255,255 CMYK=14,0,5,0	白青 RGB=228,244,245 CMYK=14,1,6,0	青灰 RGB=116,149,166 CMYK=61,36,30,0
水青 RGB=88,195,224 CMYK=62,7,15,0	藏青 RGB=0,25,84 CMYK=100,100,59,22	清漾青 RGB=55,105,86 CMYK=81,52,72,10	浅葱色 RGB=210,239,232 CMYK=22,0,13,0

3.5.2　青 & 铁青

❶ 这是一款健身俱乐部的广告创意设计。将
人物放置在塑料袋中设计为运动的造型，
意喻着即使有困难也阻止不了运动的决心。

❷ 以青色为背景，加上红色做点缀，对比色
的配色方式，营造出一种亮丽、醒目的视
觉效果。

❸ 青色是一种明度较高的颜色，给人以凉爽、
轻松的快感。

❶ 这是一款冰激凌的创意广告。画面中的小
女孩手拿冰激凌的造型，将产品展示在画
面中，起到了直观宣传产品的作用。

❷ 广告以渐变的铁青色做背景，既给人强烈
的空间感，同时又起到了衬托主图的作用。

❸ 铁青色纯度较低，会给人一种舒服、安稳
的视觉感受。

3.5.3　深青 & 天青

❶ 这是一款饮品的创意广告。将产品放置在左
上角并倒出饮品至右下角的杯子中，倾斜的
构图版式，起到了平衡画面的作用。倒出的
饮品以拟人化的造型设计而成，极具创意。

❷ 广告以不同明度、纯度的深青色做背景，
突出主体物的同时增添了画面的空间感。

❸ 深青色明度较低，给人以沉着、稳定的视
觉感受。

❶ 这是一幅儿童超市的创意广告。画面以将
要融化的雪人做主图设计，使整体画面趣
味十足，容易吸引儿童的目光。

❷ 作品以不同明度、纯度的天青色做背景，
为画面增添了空间感。

❸ 天青色明度较高，给人一种干净、纯洁
之感。

3.5.4　群青 & 石青

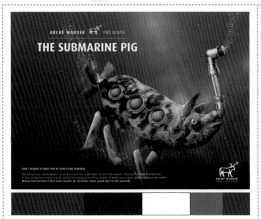

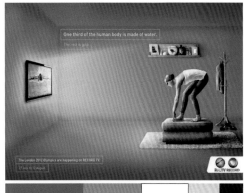

❶ "在你亲眼看到不要相信它"是这个广告的主题。将潜水艇和野猪相结合的造型做主图设计，极具创意。

❷ 画面整体由不同明度、纯度的群青色调构成，营造出一种深沉、纯净的氛围。

❸ 群青色是一种较为偏蓝色的色彩，具有深邃、空灵的视觉特征。

❶ 这是一款电视机的广告创意设计。画面中的人物以游泳造型看着电视机中播放的游泳节目，借此来表达该款电视机会让观看者产生一种身临其境的感觉。

❷ 画面以不同明度、纯度的石青色构成，给人冷静、低调之感。

❸ 石青色的明度较高，给人以新鲜、亮丽的感觉。

3.5.5　青绿 & 青蓝

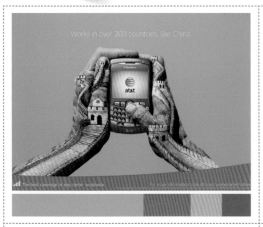

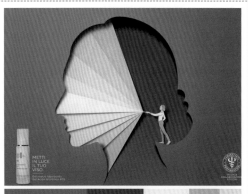

❶ 这是一款通信产品的创意广告。以双手捧着手机的造型做主图设计，而双手上设计着长城的景色，使画面既饱满又美妙。

❷ 广告采用青绿色做背景，使画面传达出明快、鲜明的信息。

❸ 青绿色明度较高，给人一种清新、生动的视觉感受。

❶ 这是一款保健品的创意广告。广告的构思很巧妙，通过剪贴画的方式设计而成，夸张的设计手法，极具空间层次感。

❷ 广告以青蓝色做主色，加以浅橙色和浅米色做点缀，使广告看起来十分有新意。

❸ 青蓝色的明度不高，给人以柔和、纯粹的视觉感受。

3.5.6 瓷青 & 淡青

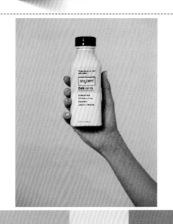

❶ 这是一款牛奶产品的创意广告。将一只手拿着牛奶的造型做主图设计，直接点明主题，让人一目了然。

❷ 广告以瓷青色做背景，加上简洁的构图方式，给人一种清凉、明净之感。

❸ 瓷青的明度较低，可以营造一种纯净、淡雅的视觉效果。

❶ 这是一款自然消化药物的创意广告。以一只小羊做主图设计，简洁的构图方式，十分吸引观者的注意力。

❷ 广告以淡青色为主色，给人一种清凉、舒适之感，使人忍不住想要放松自己。

❸ 淡青色明度较高，具有柔和、冰凉的视觉感受。

3.5.7 白青 & 青灰

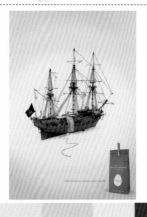

❶ 这是一款蛋糕的广告创意设计。将帆船和蛋糕相结合，极具创意感与趣味性。

❷ 广告以不同明度、纯度的白青色做背景，为画面增添了空间感。加上简洁的配色，赋予广告清新的效果，极具吸引力。

❸ 白青色的明度较高，给人干净、温馨的视觉体验。

❶ 广告以骨头和钢笔相结合做主图设计，极具创意。构图简单，意喻深远。

❷ 画面以不同明度、纯度的青灰色做背景，将浅黄白色的主图凸显出来，让人记忆深刻。

❸ 青灰色的明度、纯度都较低，多用于背景色，给人一种稳重、静谧的感觉。

3.5.8 水青 & 藏青

① 这是一款为通信公司设计的创意广告。"出门别忘带网"是这则广告的主题，广告既新颖又趣味十足。

② 广告以不同明度、纯度的灰色调做背景，将主体物充分凸显出来，起到直观的宣传作用。

③ 水青色的明度较高，是一种干净、清凉的色彩。

① 这是一款泡泡糖的创意广告。将吹出的泡泡制作成月亮造型，极具创意，且十分引人注目。

② 画面以藏青色的天空做背景，给人一种广阔、深邃的视觉感。藏青色的天空与泡泡形成了鲜明的对比，使泡泡糖格外显眼。

③ 藏青色明度较低，通常给人以神秘、稳重的视觉感受。

3.5.9 清漾青 & 浅葱色

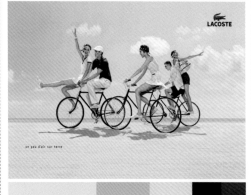

① 这是一款眼镜的广告创意设计。画面以一条编织的鱼做主图设计，意喻着眼镜有光滑、耐磨的优点。

② 画面以清漾青做主色，加以浅灰色、黑色和深红色做点缀，充分营造出时尚、高雅的视觉效果。

③ 清漾青色纯度稍低，是一种优雅且具有通透性的色彩。

① 这是一款服装的广告创意设计。画面以多人骑自行车的造型做主图，充分营造出青春、活力的视觉效果。

② 广告以浅葱色做主色，加以深绿色和浅灰色做点缀，营造出一种清新、天然的氛围。

③ 浅葱色是比较清冷的色彩，给人一种干净、明快、凉爽的感受。

3.6 蓝

3.6.1 认识蓝色

蓝色：蓝色是十分常见的颜色，代表着广阔的天空与一望无际的海洋。在炎热的夏天能给人带来清凉的感觉，也是一种十分理性的色彩。

色彩情感：理性、智慧、清透、博爱、清凉、愉悦、沉着、冷静、细腻、柔润。

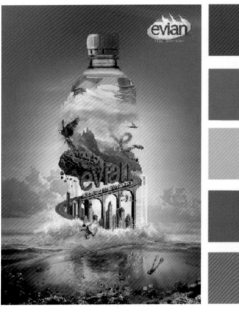

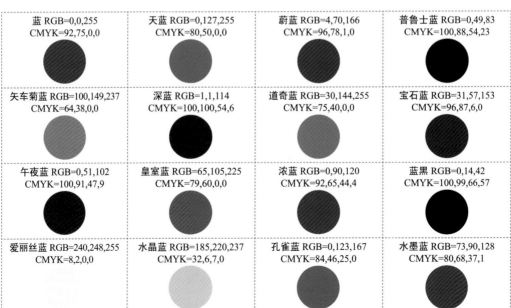

蓝 RGB=0,0,255 CMYK=92,75,0,0	天蓝 RGB=0,127,255 CMYK=80,50,0,0	蔚蓝 RGB=4,70,166 CMYK=96,78,1,0	普鲁士蓝 RGB=0,49,83 CMYK=100,88,54,23
矢车菊蓝 RGB=100,149,237 CMYK=64,38,0,0	深蓝 RGB=1,1,114 CMYK=100,100,54,6	道奇蓝 RGB=30,144,255 CMYK=75,40,0,0	宝石蓝 RGB=31,57,153 CMYK=96,87,6,0
午夜蓝 RGB=0,51,102 CMYK=100,91,47,9	皇室蓝 RGB=65,105,225 CMYK=79,60,0,0	浓蓝 RGB=0,90,120 CMYK=92,65,44,4	蓝黑 RGB=0,14,42 CMYK=100,99,66,57
爱丽丝蓝 RGB=240,248,255 CMYK=8,2,0,0	水晶蓝 RGB=185,220,237 CMYK=32,6,7,0	孔雀蓝 RGB=0,123,167 CMYK=84,46,25,0	水墨蓝 RGB=73,90,128 CMYK=80,68,37,1

3.6.2 蓝 & 天蓝

① 这是一款超市的广告创意设计。画面将多种物品相组合形成水滴造型，巧妙的构思，极具创意，十分吸引消费者的眼球。
② 整体画面采用不同明度、纯度的蓝色相搭配，色彩鲜艳却具有统一的美感。
③ 蓝色的纯度较高，会给人一种纯净、庄重的感觉。

① 这是一款食品的广告创意设计。广告将汉堡直接摆放在画面中心位置，以柔和的图形做点缀，具有很好的宣传效果。
② 运用天蓝色做广告主色，搭配橙黄色、红色做点缀，充分展现出画面的清新、开阔之感。
③ 天蓝色的明度较高，给人以纯净、畅快的视觉体验。

3.6.3 蔚蓝 & 普鲁士蓝

① 这是一款胃药的广告创意设计。将胃药与灭火器相结合，意喻该产品的显著疗效，白色文字点缀其间，既起到了解释说明的作用，又丰富了画面的细节效果。
② 画面以不同明度、纯度的蔚蓝色做主色，使背景与产品之间形成强烈的空间感。
③ 蔚蓝色明度适中，给人一种凉爽、豁达的视觉感受。

① 这是一款环保公益的广告创意设计。画面上一只水母被塑料袋罩着，直观地告诉人们保护环境的重要性。
② 画面以普鲁士蓝色的深海做背景，给人以神秘、沉寂的视觉感受。
③ 普鲁士蓝色纯度较高，但明度较低，给人以深沉、科幻的感觉。

3.6.4　矢车菊蓝 & 深蓝

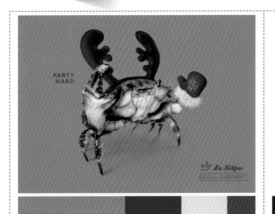 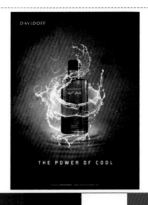

❶ 这是一款美食杂货店的广告创意设计。广告用螃蟹带着鹿角发箍以及手套的造型来突出"圣诞派对"的主题。

❷ 广告以矢车菊蓝色做背景，加以红色和米色做点缀，对比色的配色方式，给人一种兴奋、鲜明的感觉。

❸ 矢车菊蓝色明度适中，具有清爽、舒适的视觉特征。

❶ 这是一款香水的广告创意设计。画面以香水为主体，在其四周环绕着流动的水花，充分展现出动感、神秘的画面效果。

❷ 广告以不同明度、纯度的深蓝色调构成，加以白色做点缀，整体画面具有科幻之感。

❸ 深蓝色明度较低，给人一种神秘而深邃的视觉感受。

3.6.5　道奇蓝 & 宝石蓝

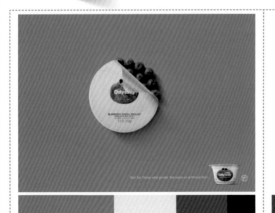 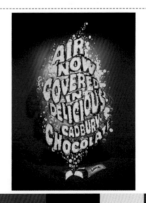

❶ 这是一款酸奶的广告创意设计。画面将酸奶的包装打开一半，露出几颗蓝莓，意喻酸奶中存在真正的水果。

❷ 广告以道奇蓝色做背景，加以深蓝色和白色做点缀，给人一种明快、活力之感。

❸ 道奇蓝色明度不高，给人以时尚、前卫的视觉感受。

❶ 这是一款巧克力派的广告创意设计。将产品与文字相结合，极具创意，也使广告极易吸引人的注意力。

❷ 广告以不同明纯度的宝石蓝色做背景，搭配米色和巧克力色做点缀，整个画面形象生动，极有趣味性。

❸ 宝石蓝色饱和度较高，给人以沉静、理智的感觉。

3.6.6　午夜蓝 & 皇室蓝

❶ 这是一款和互联网有关的创意广告。画面将文字和吉他相结合，极具创意。

❷ 利用不同明纯度的午夜蓝做背景，具有空间感。以白色文字为点缀，具有稳定画面的作用。

❸ 午夜蓝色是一种明度较低的色彩，给人一种神秘、静谧的视觉感受。

❶ 这是一款佳洁士牙膏的创意广告。"小心，你的牙敏感！"是这则广告的主题。画面简洁、概念嫁接简单。

❷ 以中间甜品为轴，径向渐变的皇室蓝色做背景，营造出一种干净、清洁的视觉氛围。

❸ 皇室蓝色纯度和明度都较高，给人以高贵、冷艳之感。

3.6.7　浓蓝 & 蓝黑

❶ 这是一款薯片的广告创意设计。将放大的薯片以螺旋状的造型设计而成，整体画面极具动感气息。

❷ 广告采用不同明度的浓蓝色做背景，加以黄色和红色做点缀，整体画面具有强烈的空间立体感。

❸ 浓蓝色饱和度较高，给人一种稳重、优雅的感觉。

❶ 这是一款耐克运动鞋的广告创意设计。画面以脚穿耐克运动鞋的人物造型为主图，动感气息十足。

❷ 广告用蓝黑色做背景，加以孔雀蓝色做点缀，整体画面极具新意。白色的标识很显眼，起到宣传作用。

❸ 蓝黑色明度较低，是一种冷静、沉闷的色彩。

3.6.8　爱丽丝蓝 & 水晶蓝

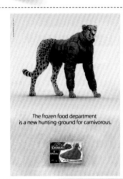

① 这是一款冷冻食品的广告创意设计。画面以一只豹子穿着羽绒服的造型做主图，独具新意。而将产品直观地放在画面下方，使人一目了然，提高了产品曝光率。

② 广告以爱丽丝蓝色做背景，搭配红色和褐色做点缀，使产品更加突出，获得了较好的宣传效果。

③ 爱丽丝蓝色接近浅蓝灰色，给人一种纯净、明快的视觉感受。

① 这是一款饮料的广告创意设计。画面将香蕉皮和饮品外包装相结合，意喻该款饮料是由果皮制成的天然饮料，既使画面看起来十分有趣，又间接地宣传了产品。

② 画面以水晶蓝色做背景，加以浅香蕉黄色做点缀，整个画面主次分明，空间感极强。

③ 水晶蓝色明度较高，给人以清丽、雅致的感觉。

3.6.9　孔雀蓝 & 水墨蓝

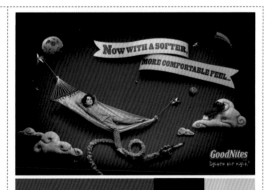

① 广告以两种色彩的绳子做主图，画面简洁大方。左上角和右下角的标识具有稳定画面的作用。

② 以渐变的孔雀蓝色做背景，加以橙黄色和白色做点缀，对比色的配色方式，使画面看起来更加丰富、饱满。

③ 孔雀蓝色彩饱和度较高，具有稳重但不失风趣的特性。

① 这是一款儿童睡衣的广告创意设计。画面中穿着睡衣的小男孩躺在吊床上，不仅充满想象力，而且童趣十足。

② 画面采用满版型的构图设计方式，加上一系列的卡通元素，整个画面丰富、立体。

③ 水墨蓝色纯度较低，给人一种沉稳、安静的视觉感受。

3.7 紫

3.7.1 认识紫色

紫色：紫色是由温暖的红色和冷静的蓝色融合而成，是极佳的刺激色。 在中国传统里，紫色是尊贵的颜色，而在现代紫色则是代表女性的颜色。

色彩情感：神秘、冷艳、高贵、优美、奢华、孤独、隐晦、成熟、勇气、魅力、自傲、流动、不安、混乱、死亡。

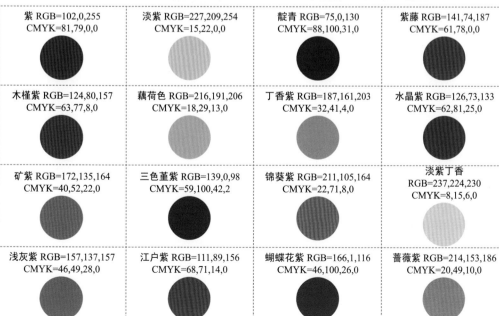

紫 RGB=102,0,255 CMYK=81,79,0,0	淡紫 RGB=227,209,254 CMYK=15,22,0,0	靛青 RGB=75,0,130 CMYK=88,100,31,0	紫藤 RGB=141,74,187 CMYK=61,78,0,0
木槿紫 RGB=124,80,157 CMYK=63,77,8,0	藕荷色 RGB=216,191,206 CMYK=18,29,13,0	丁香紫 RGB=187,161,203 CMYK=32,41,4,0	水晶紫 RGB=126,73,133 CMYK=62,81,25,0
矿紫 RGB=172,135,164 CMYK=40,52,22,0	三色堇紫 RGB=139,0,98 CMYK=59,100,42,2	锦葵紫 RGB=211,105,164 CMYK=22,71,8,0	淡紫丁香 RGB=237,224,230 CMYK=8,15,6,0
浅灰紫 RGB=157,137,157 CMYK=46,49,28,0	江户紫 RGB=111,89,156 CMYK=68,71,14,0	蝴蝶花紫 RGB=166,1,116 CMYK=46,100,26,0	蔷薇紫 RGB=214,153,186 CMYK=20,49,10,0

3.7.2　紫 & 淡紫

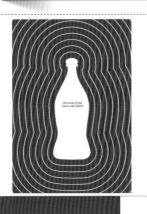

❶ 这是一款饮品的广告创意设计。画面以简约的构图方式设计而成，利用中间的瓶子做主轴，将逐渐放大的线条扩散开，极具创意。

❷ 广告以紫色为主色，加以白色做点缀，整体画面极其醒目。

❸ 紫色色彩饱和度较高，给人以华丽、浓郁的视觉感受。

❶ 这是一款睫毛膏的创意广告。画面以中间的眼睛为中心，眼睫毛向外环绕延伸，通过夸张的设计来说明睫毛膏的特点。

❷ 画面以浅紫色做背景，加以黑色做点缀，整体画面极具清新感。

❸ 淡紫色明度较低，给人一种清新、梦幻的感觉。

3.7.3　靛青 & 紫藤

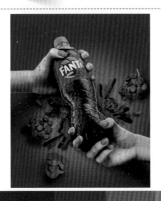

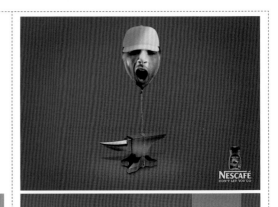

❶ 这是一款饮料的广告创意设计。画面中两只手拿着饮料的构图，突出了产品。而四周点缀的装饰物，为画面增添了一丝空间感。

❷ 以靛青色为主色调，加以橙黄色和绿色做点缀，整体画面极其醒目。

❸ 靛青色明度较低，给人一种神秘、独特的视觉感。

❶ 这是一款咖啡的广告创意设计。作品以独特的造型设计方式，使整体画面极具吸引力。

❷ 画面以不同明度、纯度的紫藤色做背景，加以小面积的灰色、褐色和白色做点缀，使整体画面极具高端、大气之感。

❸ 紫藤色纯度较高，给人一种优雅、奢华的感觉。

3.7.4　木槿紫 & 藕荷色

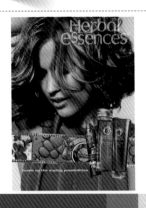

① 这是一款化妆品的广告创意设计。画面将产品放在最前方，极其引人注目。利用明星做代言，起到了直观的宣传作用。

② 产品颜色与人物背景的木槿紫相呼应，充分展现出时尚、优雅的气息。

③ 木槿紫色明度适中，营造出一种优雅、浪漫的视觉氛围。

① 这是一款保护儿童远离暴力的广告创意设计。以木偶做主图，画面简洁明了，极具创意。

② 广告采用渐变的藕荷色做背景，主体物极其醒目，同时给人一种淡雅、温馨的视觉体验。

③ 藕荷色明度和纯度都较低，具有含蓄、内敛的色彩特征。

3.7.5　丁香紫 & 水晶紫

① 这是一款香水的广告创意设计。画面以一只手要去拿香水做主图，充分体现出了女士对这款香水的喜爱。

② 以丁香紫为主基调，展现了画面神秘、优雅的极致美感。

③ 丁香紫色明度和纯度都较低，给人一种轻柔、淡雅的视觉感受。

① 这是一款电饭煲的创意广告。将产品摆放在画面中间，起到直接宣传引导的作用。

② 作品采用水晶紫色做主色，加以浅灰色和蓝色做点缀，整体画面具有简约的美感。

③ 水晶紫色纯度较低，给人一种高贵、稳定的视觉感受。

3.7.6 矿紫 & 三色堇紫

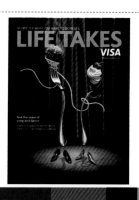

❶ 这是一款药品的广告创意设计。广告以重心型的构图方式设计而成。画面中表情痛苦的人物，极其引人注目。

❷ 广告以矿紫色调设计而成，同类色的配色方式，使整体画面极具沉闷感。

❸ 矿紫色纯度较低，给人一种优雅、沉静的视觉感受。

❶ 这是一款信用卡的广告创意设计。画面以舞台剧的形式呈现在大众面前，拟人化的设计手法，让整则广告看起来生动幽默，创意感十足。

❷ 广告以三色堇紫色调的配色设计而成，整体画面极具华丽、时尚的视觉效果。

❸ 三色堇紫色纯度较高，是一种优雅、高贵的色彩。

3.7.7 锦葵紫 & 淡紫丁香

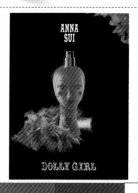

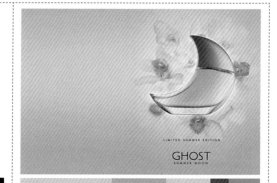

❶ 这是一款香水的广告创意设计。画面利用产品拟人化的包装做主图设计，加上一些鲜花做点缀，整体画面极具性感、魅惑气息。

❷ 以锦葵紫色做主色，加以黑色的背景和白色的文字做点缀，营造出优雅的视觉氛围。

❸ 锦葵紫色纯度较低，给人一种性感、光鲜的感受。

❶ 这是一款香水的广告创意设计。画面中弯月形的香水瓶四周点缀着鲜花，充分营造出一种淡雅、清纯之感。

❷ 广告以淡紫丁香色做主色，加以浅粉色做点缀，给人一种静谧、恬静的感觉。

❸ 淡紫丁香色纯度较低，给人一种幽香、梦幻的视觉感受。

3.7.8 浅灰紫 & 江户紫

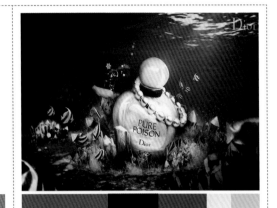

① 这是一款玩具的广告创意设计。画面以剪纸的摇椅马做主图设计，加以大小不同的圆形做点缀，趣味十足。

② 广告采用不同明度、纯度的浅灰紫色做背景，具有极强的空间感，同时给人一种神秘、守旧的视觉体验。

③ 浅灰紫色明度和纯度都较低，给人一种冷静、沉稳的视觉感受。

① 这是一款迪奥香水的广告创意设计。将香水摆放在海水之中，整体画面极具奢华、雅致之感。

② 广告以不同明度、纯度的江户紫色做主色，加以黄色和米色做点缀，给人一种时尚、高贵的视觉体验。

③ 江户紫色纯度较低，具有清透、明亮的色彩特征。

3.7.9 蝴蝶花紫 & 蔷薇紫

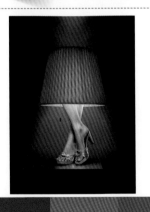

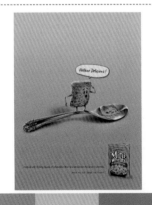

① 这是一款灯饰的广告创意设计。广告将女人的脚部和灯具相结合，极具创意感。

② 以蝴蝶花紫色做主色，加以黑色和浅紫色做点缀，整体画面极具优雅、迷人的视觉感受。

③ 蝴蝶花紫色明度较低，给人以低调、神秘的感觉。

① 这是一款食品的广告创意设计。画面中一块饼干站在汤匙上看着自己影子的造型设计，极具创意和童趣感。

② 广告以渐变的蔷薇紫色做背景，使画面显得非常柔和。

③ 蔷薇紫色纯度较低，具有优雅、温和的视觉效果。

3.8 黑、白、灰

3.8.1 认识黑、白、灰

黑色：黑色是神秘、黑暗、暗藏力量的象征，它将光线全部吸收没有任何反射。黑色是一种具有多种不同文化意义的颜色，可以表达对死亡的恐惧和悲哀，黑色似乎是整个色彩世界的主宰。

色彩情感：高雅、热情、信心、神秘、权力、力量、死亡、罪恶、凄惨、悲伤、忧愁。

白色：白色象征着无比的高洁、明亮，具有较为深远的意境。白色，还有凸显的效果，尤其在深浓的色彩间，一道白色，几滴白点，就能起极大的鲜明对比作用。

色彩情感：正义、善良、高尚、纯洁、公正、纯洁、端庄、正直、少壮、悲哀、世俗。

灰色：比白色深一些，比黑色浅一些，夹在黑白两色之间，幽幽的，淡淡的，似混沌天地初开最中间的灰，单纯，寂寞，空灵，捉摸不定。

色彩情感：迷茫、实在、老实、厚硬、顽固、坚毅、执着、正派、压抑、内敛、朦胧。

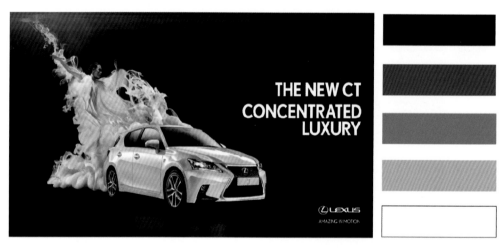

白 RGB=255,255,255 CMYK=0,0,0,0	月光白 RGB=253,253,239 CMYK=2,1,9,0	雪白 RGB=233,241,246 CMYK=11,4,3,0	象牙白 RGB=255,251,240 CMYK=1,3,8,0
10% 亮灰 RGB=230,230,230 CMYK=12,9,9,0	50% 灰 RGB=102,102,102 CMYK=67,59,56,6	80% 炭灰 RGB=51,51,51 CMYK=79,74,71,45	黑 RGB=0,0,0 CMYK=93,88,89,88

3.8.2 白 & 月光白

❶ 这是一款牛奶产品的广告创意设计。画面以黑白简笔画的风格设计而成，具有简约的美感。

❷ 作品以白色为主色，加以黑色和蓝色做点缀，设计创意新奇，简单易懂。

❸ 白色是纯洁的象征，是最基础的色调，无论与何种颜色搭配，都较为和谐。

❶ 这是一款饮品的广告创意设计。广告中具有水晶之感的树叶下放着一杯饮品，整体画面极具清凉、纯净之感。

❷ 画面以月光白色为主色，加以浅灰色、浅黄色和紫色做点缀，整体画面具有和谐统一的美感。

❸ 月光白色没有白色的纯粹，给人一种清冷、高洁的视觉感受。

3.8.3 雪白 & 象牙白

❶ 这是一款益生菌软糖产品的广告创意设计。画面中将糖果做成水果的造型，在吸引消费者的同时突出了产品口味。

❷ 画面以雪白色为背景，使产品极其醒目。红色的标志与产品的颜色形成鲜明对比，对品牌起到了很好的宣传作用。

❸ 雪白色偏青色，是一种纯洁、干净的色彩。

❶ 这是一幅饼干产品的广告创意设计。广告以饼干作为人物头部，在其四周环绕着各种食品，使整体画面极具动感。

❷ 广告以象牙白色做背景，加以多种鲜艳的色彩做点缀，给人一种柔和、低调的感觉。

❸ 象牙白是一种较为暖色调的白色，给人一种柔软、温和之感。

3.8.4 10% 亮灰 &50% 灰

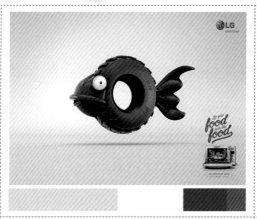

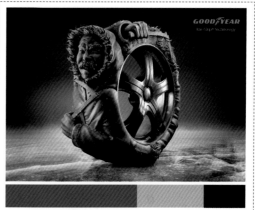

① 这是一款微波炉产品的广告创意设计。将鱼儿和轮胎结合，极具趣味性。

② 作品以渐变的 10% 亮灰色做背景，极具空间感。加以浅洋红色和蓝灰色做点缀，使整体画面极具吸引力。

③ 10% 亮灰色明度较高，给人以高端、雅致、大气之感。

① 这是一款轮胎产品的广告创意设计。将轮胎和人物结合，拟人化的设计手法，极具创意。

② 广告以冰雪景色做背景，意喻轮胎可以在冬季结冰的地面行驶，突出了产品防滑的特点。

③ 50% 灰色是一种较为中性的色彩，给人以低调、平和的视觉感受。

3.8.5 80% 炭灰 & 黑

① 这是一款啤酒的广告创意设计。将啤酒杯与灰色调的众多场景相结合，使整体画面极具创意。

② 广告以 80% 炭灰色做主色，加以黑色和白色做点缀，给人一种高级、深邃的感觉。

③ 80% 炭灰色是一种偏黑色的灰，具有稳重、沉稳的特性。

① 这是一款珠宝的广告创意设计。利用明星做代言，将珠宝展现在受众面前，让受众可以清晰地观看产品细节，整体画面极具精致感。

② 广告以黑色做主色，加以橙色做点缀，给人一种神秘、复古的视觉感受。

③ 黑色是较为浓重的颜色，给人一种稳重、神秘的感觉。

第4章 广告创意设计的构图

广告设计即根据广告的主题内容，在画面内应用有限的视觉元素，进行编排、调整，并设计出既美观又实用的广告。广告设计是能够更好地传播客户信息的一种手段，设计中要深入了解、观察、研究有关作品的各个方面，然后再进行构思与设计。广告与内容之间存在着相辅相成、缺一不可的关系，与此同时体现内容的主题思想更是首当其冲的注重点。

广告设计应用范畴很广，涉及食品、服饰、电子产品、汽车、房地产、化妆品、烟酒、奢侈品、教育、旅游等各个行业。而根据广告创意设计的不同大致可分为骨骼型、对称型、分割型、满版型、曲线型、倾斜型、放射型、三角形，不同类型的广告设计可以表达出不同的内涵。

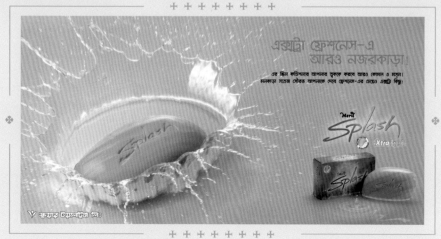

4.1 骨骼型

骨骼型是一种规范的、理性的分割方式。骨骼型的基本原理是将广告刻意按照骨骼的规则，有序地分割成大小相等的空间单位。骨骼型可分为竖向通栏、双栏、三栏、四栏等，而大部分广告都应用竖向分栏。在广告中的文字与图片的编排上，只要严格地按照骨骼分割比例进行编排，就可以给人以严谨、和谐、理性、智能的视觉感受，常应用于食品、汽车等行业广告制作中。变形骨骼构图也是骨骼型的一种，它的变化是发生在骨骼型构图基础上的，通过合并或取舍部分骨骼，寻求新的造型变化，使广告变得更加活跃。

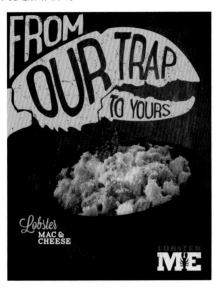

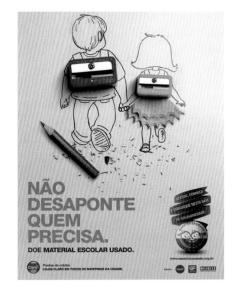

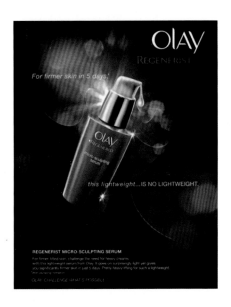

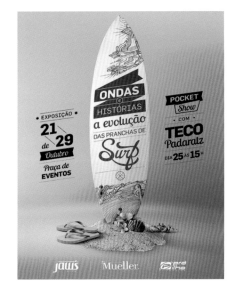

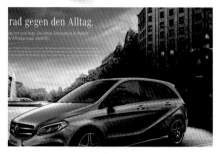

设计理念：这是一款汽车产品的广告

创意设计。画面以汽车为视觉中心，并采用骨骼的分割比例进行构图设计，给人以沉稳、理智的视觉感受。

色彩点评：采用青灰色、灰色等深色调相搭配，使画面充分展现出商务、创新之感。

⚙ 画面以小区环境做背景，为画面增添了一丝温馨感。

⚙ 采用较为独特的文字做点缀，强调了广告的主次关系。

- RGB=54,69,72 CMYK=82,69,65,29
- RGB=116,112,109 CMYK=63,56,54,2
- RGB=255,255,255 CMYK=0,0,0,0
- RGB=51,113,136 CMYK=82,52,41,0

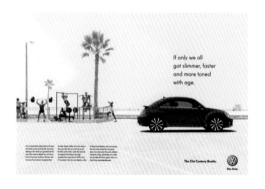

这是一款汽车产品的广告创意设计。广告自左到右安排图片、文字说明、标题、产品以及其他文字信息，画面条理清晰，同时具有较强的节奏感。

- RGB=247,243,234 CMYK=4,5,10,0
- RGB=166,40,39 CMYK=41,96,97,7
- RGB=247,247,247 CMYK=4,3,3,0
- RGB=0,0,0 CMYK=93,88,89,80

这是一款汽车产品的广告创意设计。利用汽车与人物的一部分相拼接做主图，并采用与汽车相同的颜色做主色，具有平衡感。而以浅黄色的文字做点缀，在平衡画面的同时，也增强了广告的视觉效果。

- RGB=32,135,201 CMYK=79,40,7,0
- RGB=247,246,147 CMYK=9,0,52,0
- RGB=219,162,133 CMYK=18,44,46,0
- RGB=0,0,0 CMYK=93,88,89,80

4.1.2 　骨骼型的食品广告设计

设计理念：这是一款食品的广告创意设计。广告主图及浅色文字的搭配，使广告形成了平稳、均衡的画面。

色彩点评：以黑灰色做背景，深橙色、蜂蜜色做点缀，装点画面的同时也增强了整体的活跃度。

● 独特的手写标题文字与画面下方的说明性文字相呼应，保持了广告的平稳感。

● 广告的主图较为突出，能够充分吸引消费者的注意力。

RGB=50,55,54 CMYK=80,72,71,43

RGB=157,54,17 CMYK=44,89,100,11

RGB=250,202,135 CMYK=4,27,51,0

RGB=212,211,210 CMYK=20,16,15,0

这是一款冰激凌产品的广告创意设计。该广告应用骨骼型的构图方式设计而成。将产品图片作为画面的视觉中心，在其上方和下方则以文字进行点缀，画面活跃，具有较好的节奏感。

RGB=233,233,233 CMYK=10,8,8,0

RGB=165,44,38 CMYK=41,95,99,8

RGB=247,111,168 CMYK=3,71,6,0

RGB=236,232,213 CMYK=10,9,19,0

这是一家快餐店的广告创意设计。画面以从上到下的骨骼型构图方式设计而成，倾斜的主标题文字，为画面增添了一丝动感。中间的食品，极具诱惑力。而画面下方的说明性文字起到稳定画面的作用。

RGB=243,133,38 CMYK=4,60,86,0

RGB=238,175,65 CMYK=10,39,79,0

RGB=249,242,234 CMYK=3,7,9,0

RGB=197,19,51 CMYK=29,100,82,1

骨骼型广告的设计技巧——图文相搭

　　骨骼型的广告设计，通常是指画面内容按照骨骼分割进行编排，但画面中过多的文字会使广告过于紧凑、呆板。因此，巧妙地混合处理并运用图文相搭配的方式，可增强广告的活跃性，进而可使广告获得既规整又活泼的视觉效果。

该广告采用切割的菠萝做主图设计，并在其上下方点缀说明性文字，使整体画面形成了较强的韵律感。

广告采用捆绑着肉干的啤酒杯做主图，并在其上方以及下方点缀说明性文字，增强了广告整体的主次关系。

配色方案

双色配色　　　　　　　三色配色　　　　　　　四色配色

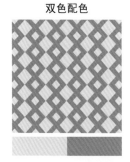

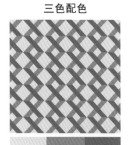

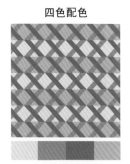

佳作欣赏

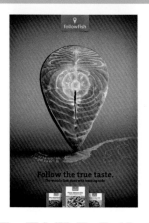

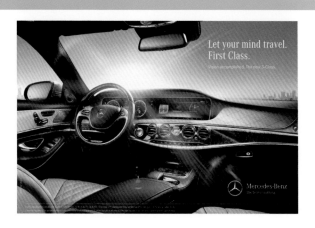

4.2 对称型

　　对称型构图，即广告以画面中心为轴心，进行上下或左右对称编排。与此同时，对称型的构图方式可分为绝对对称型与相对对称型两种。绝对对称型，即上下左右两侧是完全一致的，且其图形是完美的；而相对对称型，即元素上下左右两侧略有不同，但无论是横版还是竖版，广告中都会有一条中轴线。对称是一个永恒的形式，因此为避免广告过于呆板，大多数广告设计采用相对对称型构图。

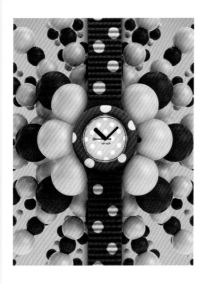

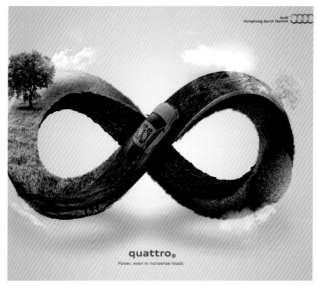

4.2.1 对称型的酒类广告设计

DRESSED FOR WINTER

设计理念：该啤酒的广告以圣诞节为主题设计而成，以啤酒做中轴线，通过印花设计成圣诞树的造型做背景，左右两侧相对对称，与广告主题相呼应，增强了广告整体的视觉冲击力。

色彩点评：以红色为主色调，绿色和白色为辅助色，很容易让人联想到圣诞节，有着温馨、喜庆的视觉特征。

🕐 相对对称的构图方式，给人稳定的视觉感。

🕑 红色的啤酒，突出了广告的核心，使其获得了更好的宣传效果。

RGB=76,144,94 CMYK=73,32,76,0

RGB=182,39,45 CMYK=36,97,91,2

RGB=255,255,255 CMYK=0,0,0,0

RGB=172,194,163 CMYK=39,16,40,0

这是一款酒品的广告创意设计。广告以酒瓶为中轴线，并以逐步放大的酒瓶相对对称设计而成，使整体画面极具空间层次感。

■ RGB=0,0,0 CMYK=93,88,89,80

■ RGB=177,141,127 CMYK=37,48,47,0

▨ RGB=206,124,60 CMYK=24,61,82,0

■ RGB=250,192,130 CMYK=3,33,51,0

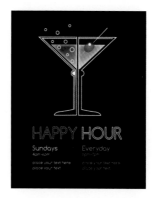

这是一款鸡尾酒的广告创意设计。线条的酒杯以对称的方式设计而成。而黄绿色和橙黄色的配色方式，增强了广告的清新感。

■ RGB=0,0,0 CMYK=93,88,89,80

■ RGB=204,204,51 CMYK=29,15,87,0

□ RGB=255,255,255 CMYK=0,0,0,0

■ RGB=255,153,51 CMYK=0,52,81,0

4.2.2 对称型的电子产品广告设计

设计理念：这是一款电子手表产品的广告创意设计。将一系列圆形运用对称的构图方式设计成背景，在其上方摆放手表，整体画面具有层次的美感。

色彩点评：广告运用不同明纯度的青色做主色；点缀些许白灰色，给人以活跃、跳动的视觉感受。

🔵 颜色运用巧妙，青色调的运用，提升了画面整体的科技感。

🔵 不同形状的圆形元素相搭配，产生了一种新奇、趣味的视觉冲击力。

- RGB=23,120,171 CMYK=83,49,21,0
- RGB=22,152,210 CMYK=77,30,9,0
- RGB=255,255,255 CMYK=0,0,0,0
- RGB=196,195,195 CMYK=27,22,20,0

这是一款手机产品的广告创意设计。将人物设计为以手机为中心相对对称的形状，营造出镜面倒影的视觉效果，整体画面给人一种科幻、神秘的视觉感受。

这是一款SD卡产品的广告创意设计。画面采用拉伸的楼房来展现产品超高的存储量，极具创意。而拉伸的楼房采用对称的构图方式设计而成，极具平衡的美感。将产品放在画面的最下方，以此为基准，并向上延展，起到主导观众视觉的作用。

- RGB=0,0,0 CMYK=93,88,89,80
- RGB=0,102,153 CMYK=89,59,26,0
- RGB=25,25,2 CMYK=0,0,0,0
- RGB=0,51,51 CMYK=94,71,73,47

- RGB=153,204,204 CMYK=45,9,23,0
- RGB=204,204,255 CMYK=24,21,0,0
- RGB=0,102,102 CMYK=89,53,61,8
- RGB=51,102,153 CMYK=83,60,25,0

4.2.3 对称型广告的设计技巧——注重风格统一化

对称的景象在设计中较为常见，然而不同的对称方式可以展现出不同的视觉效果。在对称型的广告设计中，将风格统一化会使画面整体在视觉上给人一种均衡、协调的视觉感受。

这是一款汽车产品的广告创意设计。广告利用曲线的特性和对称的构图形式相结合，整体画面极具炫酷、动感气息。

这是一款饼干产品的广告创意设计。将商品拟人化，并做出趣味性的动作，而画面左右设计成对称的方式，具有明快、幽默之感。

配色方案

双色配色　　　　　　　　三色配色　　　　　　　　四色配色

佳作欣赏

4.3 分割型

　　分割型构图可分为上下分割、左右分割和黄金比例分割。上下分割，即广告上下分为两部分或多个部分，多以文字图片相结合，图片部分增强广告的艺术性，文字部分提升广告的理性感，使广告形成既感性又理性的视觉美感；而左右分割通常运用色块进行分割设计，为保证广告平衡、稳定，可将文字图形相互穿插，在不失美感的同时也可保持重心平稳；黄金比例分割也称中外比，比值为 0.618 ：1，是最容易使广告产生美感的比例。

　　分割型构图更重视的是艺术性与表现性，通常可以给人稳定、优美、和谐、舒适的视觉感受。

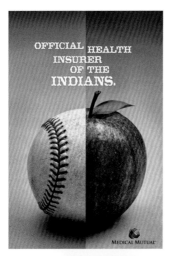
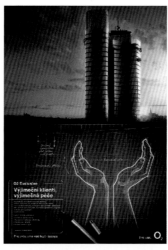
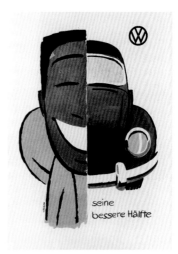

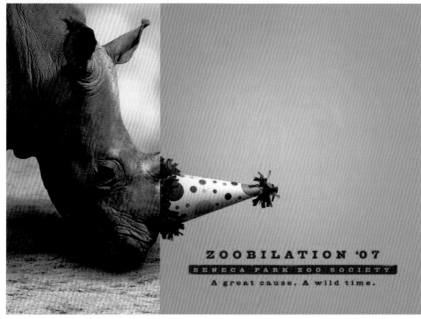

4.3.1　分割型的家居广告设计

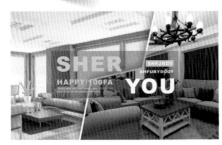

设计理念：广告运用黄金比例将画面左右分割，使其产生强烈的空间感与层次感，文字摆放在黄金分割线上，形成和谐、舒适、自然的美感。

色彩点评：将黄色、蓝色、米色等新鲜的颜色相搭配，使广告层次分明，展现了整体的质感与美感。

🔵 画面中以黄色和白色文字为点缀，与画面形成对比，给人醒目、清晰的视觉感受。

🔵 左右两边的家居场景相拼接的造型，增强了广告的空间感。

- RGB=102,102,153　CMYK=70,63,22,0
- RGB=240,223,143　CMYK=11,13,51,0
- RGB=255,255,255　CMYK=0,0,0,0
- RGB=204,153,204　CMYK=25,47,0,0

运用黄金比例将版面左右分割，极具空间感。图文并茂的设计，使画面充满了居家的舒适气息。

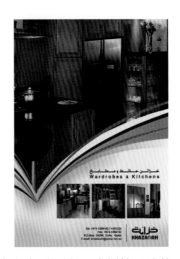

该广告采用上下分割的手法构图，柔美的线条做分割点，给人以舒适的感觉。广告中文字部分与图片部分形成上下分割，获得了既理性又感性的视觉效果。

- RGB=104,39,42　CMYK=55,90,80,37
- RGB=216,130,67　CMYK=19,59,77,0
- RGB=247,239,240　CMYK=4,8,4,0
- RGB=137,146,139　CMYK=83,39,44,0

- RGB=126,72,37　CMYK=52,76,97,22
- RGB=225,219,197　CMYK=15,13,25,0
- RGB=186,165,116　CMYK=34,36,58,0
- RGB=240,110,30　CMYK=5,70,90,0

4.3.2 分割型的房地产广告设计

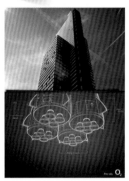

设计理念：广告以上下分割的构图手法设计而成，画面的上方是建筑场景，而下方是火箭线稿图，二者相结合，分割大胆，形成和谐、轻盈的美感。

色彩点评：广告以不同明纯度的蓝色做搭配，色调沉稳，使广告形成既有科技感又极具视觉冲击力的效果。

🔵 白色的点缀，起到调节画面的作用，且增强了广告的空间感。

🔵 加以简洁的文字，尽显房地产行业的商务感。

RGB=22,52,139 CMYK=99,91,17,0

RGB=51,90,185 CMYK=85,67,0,0

RGB=255,255,255 CMYK=0,0,0,0

RGB=91,100,107 CMYK=72,60,53,6

广告的主题是"我们建设的是'未来'"。画面通过上下分割的构图方式将两个不同的场景相结合，给人一种对未来的憧憬和承诺。具有说服力的广告设计，能够赢得消费者的注意力。

RGB=132,106,73 CMYK=55,60,76,8

RGB=77,79,71 CMYK=73,64,70,25

RGB=105,125,50 CMYK=67,45,99,4

RGB=202,116,165 CMYK=27,65,12,0

该广告在中心位置以燃烧的裂口处展现风景，充分展现出极强的空间层次感。采用深褐色做主色，加以蓝色做点缀，增强了广告的活跃感。

RGB=120,94,67 CMYK=58,63,77,14

RGB=54,95,152 CMYK=84,65,22,0

RGB=183,218,252 CMYK=32,9,0,0

RGB=0,0,0 CMYK=93,88,89,80

4.3.3 分割型广告的设计技巧——增强广告的层次感

在广告设计中，层次就是高与低、远与近、大与小的关系，空间即黑、白、灰之间的明暗关系。而灵活运用一些边缘线可以将画面分割成多个部分，再针对其边缘进行混合处理及效果装饰，这样可使广告中的视觉元素形成前后、远近等层次美感。

这是一款汽车产品的广告创意设计。画面以极具工业感的画面做背景，通过汽车雨刷刷出清新的公路美景，使人们产生有前有后的错觉感，也使画面层次更加分明。

这是一家航空公司的广告创意设计。以拉链元素将画面分割开来，与该广告的主题"拉近城市间的距离"相呼应。而且前后不同的视觉元素，共同营造出一种具有层次的美感。

配色方案

双色配色

三色配色

四色配色

佳作欣赏

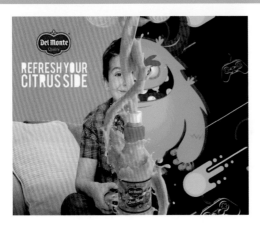

4.4 满版型

　　满版型构图即以主体图像填充整个广告，且文字可放置在广告各个位置。满版型的广告主要以图片来传达主题信息，以最直观的表达方式，向众人展示其主题思想。满版型构图具有较强的视觉冲击力，且细节内容丰富，广告饱满，给人以大方、舒展、直白的视觉感受。同时图片与文字相结合，在提升广告层次感的同时，也增强了广告的视觉感染力以及广告宣传力度，是商业类广告设计常用的构图方式。

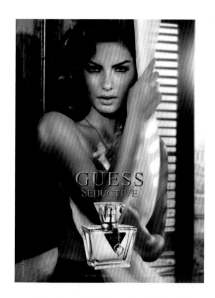

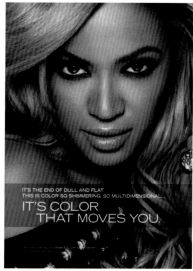

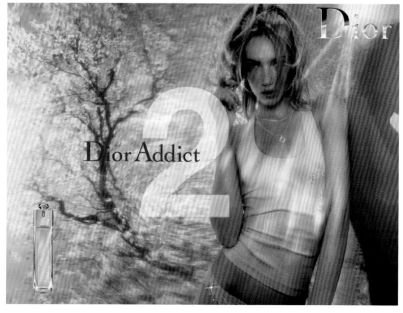

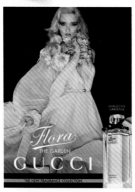

主题图片

文字信息

主题文字

主题图片

文字信息

设计理念：这是一款香水的广告创意设计。画面中模特身穿带有栀子花的飘逸长裙，而在右下角直接展示产品，受众可以一目了然地看到产品属性。

色彩点评：采用粉色为主色调，在彰显女性特征的同时，也给人一种柔美、优雅的视觉感受。

● 黑色的背景可以为粉色的前景做更好的衬托。

● 粉色的服装配上粉色的产品，整体和谐统一。

RGB=231,212,214 CMYK=11,20,12,0

RGB=145,77,98 CMYK=52,80,51,3

RGB=0,0,0 CMYK=93,88,89,80

RGB=255,255,255 CMYK=0,0,0,0

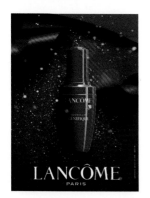

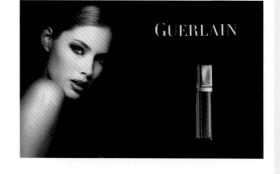

这是一款护肤品的广告创意设计。画面中产品与背景运用同色，采用红色调做主色，增强了画面的视觉冲击力。而白色的文字，起到了点缀说明的作用。

RGB=156,1,33 CMYK=44,100,99,13

RGB=214,0,41 CMYK=20,100,88,0

RGB=255,255,255 CMYK=0,0,0,0

RGB=197,84,69 CMYK=29,80,72,0

这是一款唇膏的广告创意设计。深色的背景让整个广告充满了高雅、神秘的气息，也为右侧的商品做了很好的衬托。

RGB=0,0,0 CMYK=93,88,89,80

RGB=22,45,76 CMYK=97,88,55,29

RGB=118,70,66 CMYK=57,77,70,21

RGB=185,156,73 CMYK=35,40,70,0

4.4.2 满版型的服饰广告设计

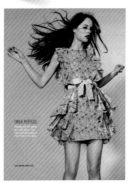

主题图片

文字信息

文字信息

设计理念：这是一款服装的广告创意设计。以人物为广告的重心，模特潇洒的站姿，加上清凉的服饰，使画面极具青春、活力之感。

色彩点评：采用青色调做主色，加以浅粉色、米色做点缀，给人以清爽的视觉感受。

🌀 梦幻的背景，巧妙地点明了主题，并烘托出青春的气息。

🌀 简短的文字点缀于广告的左下方，使整体画面既精简又干练。

RGB=104,191,200 CMYK=60,9,26,0
RGB=195,199,226 CMYK=28,21,4,0
RGB=246,110,130 CMYK=2,71,33,0
RGB=245,225,198 CMYK=5,15,24,0

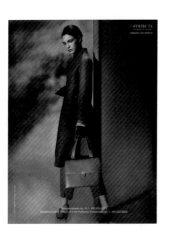

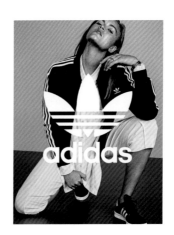

这是一款服饰的广告创意设计。因为作品整体的用色明度较低，所以整则广告看起来十分硬朗，也充分展现出一种时尚、中性之美。

RGB=73,72,78 CMYK=76,70,62,24
RGB=99,98,108 CMYK=69,62,51,5
RGB=116,133,157 CMYK=62,46,30,0
RGB=173,181,197 CMYK=38,26,17,0

这是一款运动服饰的广告创意设计。画面中的模特身穿一身运动装潇洒地蹲在地上，并在画面的前方设计着品牌标识，极具宣传效果。

RGB=0,0,0 CMYK=93,88,89,80
RGB=255,255,255 CMYK=0,0,0,0
RGB=176,180,189 CMYK=36,27,21,0
RGB=61,74,106 CMYK=85,76,46,8

在设计满版型广告时，要注重各种元素之间的相互呼应，而画面元素搭配是整个广告的第一视觉语言，和谐统一的元素搭配，总会给人以协调的美感。

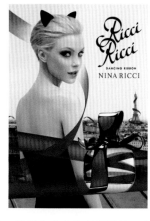

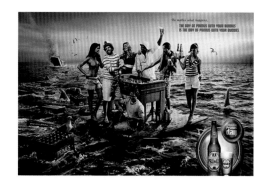

这是一款香水的广告创意设计。在人物和香水四周围绕着红色线条，加上可爱的模特造型，整体画面极具性感气息。

这是一款啤酒的广告创意设计。画面中聚集的人都拿着啤酒畅饮，点明"朋友聚会怎么少得了啤酒"的主题。

配色方案

双色配色

三色配色

四色配色

佳作欣赏

4.5 曲线型

　　曲线型构图就是在广告中通过对线条、色彩、形体、方向等视觉元素的变形与设计，将其做曲线的分割或编排，使人的视觉流程按照曲线的走向流动，具有延展、变化的特点，进而产生韵律感与节奏感。曲线型广告设计具有流动、活跃、顺畅、轻快的视觉特征，通常遵循美的原理法则，且具有一定的秩序性，给人以雅致、流畅的视觉感受。

主题图片

设计理念： 广告中使用曲线型构图将广告以蛇形排列，曲线的视觉流程与运动鞋的动势相结合，使广告充满了动感与活力。

色彩点评： 黄色常给人以活力十足的视觉特征，而黑色也给人神秘感。色彩搭配贴合主题，给人以运动、活力无限的视觉感受。

 画面构图清晰，色彩的运用很好地抓住了人们的视线。

② 炫酷的造型，增强了广告的活跃度。

RGB=241,215,56 CMYK=12,16,82,0
RGB=0,0,0 CMYK=93,88,89,80
RGB=229,221,229 CMYK=12,15,6,0
RGB=73,36,10 CMYK=63,83,100,53

FUTURE OF THE LEFT

采用两条曲线形状，使广告形成曲线的视觉流程，简单的构图方式，加以小面积的文字说明和标识，给人以简约、大气的视觉感受。

广告以一个运动员投篮的一系列动作设计呈曲线的走向，而人物的走向与地面曲线呈相反方向，二者相互具有稳定性。

■ RGB=161,34,20 CMYK=43,97,100,10
■ RGB=188,58,28 CMYK=34,90,100,1
□ RGB=255,255,255 CMYK=0,0,0,0
■ RGB=0,0,0 CMYK=93,88,89,80

■ RGB=160,47,83 CMYK=46,94,57,3
RGB=245,244,242 CMYK=5,4,5,0
■ RGB=202,78,44 CMYK=26,82,89,0
■ RGB=0,0,0 CMYK=93,88,89,80

4.5.2 曲线型的家用产品类广告设计

设计理念：这是一款蚊香的广告创意设计。广告利用商品外形特征并按照曲线的视觉流程进行编排，增强了广告的趣味性。

色彩点评：广告以黑色为背景色，金色调做主色，在衬托商品的同时，也增强了广告的高端气息。

① 熏香处的文字，增添了广告的创意度。

② 右下方的产品，起到了保持画面平衡的作用。

RGB=170,136,55 CMYK=42,49,89,0

RGB=0,0,0 CMYK=93,88,89,80

RGB=255,255,255 CMYK=0,0,0,0

RGB=202,201,201 CMYK=24,19,18,0

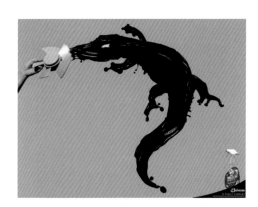

这是一款通便类药物的广告创意设计。广告创意以文字为主，将文字进行曲线变形设计，给人一种向外凸出的视觉感受，在画面的下方摆放产品，起到宣传的作用。

这是一款清洁剂的广告创意设计。将喷洒的污渍夸张化，使其形成曲线型构图，给广告增添了动感，在画面的右下角放置产品与文字说明，稳定画面的同时，起到宣传的作用。

RGB=56,184,147 CMYK=70,5,54,0

RGB=255,255,255 CMYK=0,0,0,0

RGB=154,192,48 CMYK=49,11,93,0

RGB=19,128,97 CMYK=84,39,73,1

RGB=242,203,48 CMYK=11,24,84,0

RGB=17,10,4 CMYK=85,84,91,76

RGB=220,224,230 CMYK=16,11,7,0

RGB=187,76,53 CMYK=33,83,85,1

4.5.3 曲线型广告的设计技巧——注重风格统一化

曲线型的广告设计本身就很难让观者理解，所以在设计广告时，用为广告增添创意性来吸引观者的注意力。而且创意是整个广告的设计灵魂，只有抓住众人的阅读心理，才能获得更好的宣传效果。

将山地模拟成电线连接着鼠标，极具创意感。曲线型的构图方式，也为整体画面增添了一丝曲线美。

将钢琴键与自然景观相结合，并将画面以曲线的构图方式设计而成，给人以自然、清新、优雅的视觉感受。

配色方案

双色配色

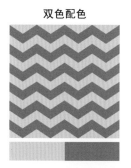

三色配色

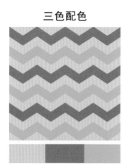

四色配色

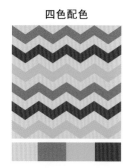

佳作欣赏

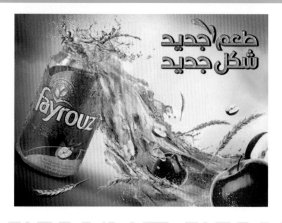

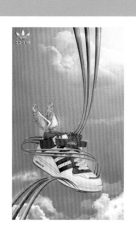

4.6 倾斜型

倾斜型构图即将广告中的主体形象或图像、文字等视觉元素按照斜向的视觉流程进行编排设计，使广告产生强烈的动感和不安定感，是一种非常个性的构图方式，相对较为引人注目。倾斜程度与广告主题以及广告中图像的大小、方向、层次等视觉因素可决定广告的动感程度。因此，在运用倾斜型构图时，要严格按照主题内容来掌控广告元素倾斜程度与重心，进而使广告整体给人一种既理性又不失动感的视觉感受。

4.6.1 倾斜型的活力类广告设计

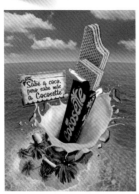

设计理念：广告中整体呈斜向，产品、文字信息等视觉元素以放射的造型设计而成，给人以强烈的活力感。

色彩点评：青蓝色的背景搭配产品色，整体搭配极具生机感。

① 海岛风景元素的加入，增强了广告的动感气息。

② 椰树的点缀，从侧面告诉观者产品为椰汁口味。

RGB=61,176,216 CMYK=69,16,14,0
RGB=215,183,137 CMYK=20,31,49,0
RGB=139,74,52 CMYK=49,78,85,15
RGB=248,236,221 CMYK=4,9,15,0
RGB=130,153,46 CMYK=58,32,98,0

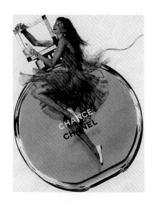

这是一款香水的广告创意设计。广告以人物抱着放大的香水瓶做主图设计，并将主图以倾斜的构图方式设计而成，创意新颖、大胆。

这是一款饮品的广告创意设计。将牛奶在半颗草莓之上喷洒开，极具动感气息的构图方式，增强了广告的视觉冲击力与宣传力。

RGB=235,190,130 CMYK=11,31,52,0
RGB=214,120,63 CMYK=20,63,78,0
RGB=255,255,255 CMYK=0,0,0,0
RGB=0,0,0 CMYK=93,88,89,80

RGB=241,190,199 CMYK=6,34,13,0
RGB=255,255,255 CMYK=0,0,0,0
RGB=222,34,46 CMYK=15,96,83,0
RGB=148,165,83 CMYK=51,28,78,0

4.6.2 倾斜型的夸张类广告设计

设计理念：这是一款汽车的广告创意设计。广告中将一系列场景拼成一个倾斜

的形状，夸张的造型设计，使广告既充满动感，又稳定、平衡。

色彩点评：以灰色调为主，且灵活运用不同的色彩做点缀，使广告元素主次分明，具有较强的可读性。

🎨 画面右下方的文字与汽车形成稳定构图，既平衡了画面，同时也增强了广告的活跃程度。

🎨 灵活运用不同的场景块，使广告形成了和谐、舒适的视觉美感。

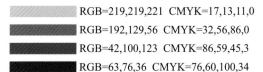

RGB=219,219,221 CMYK=17,13,11,0
RGB=192,129,56 CMYK=32,56,86,0
RGB=42,100,123 CMYK=86,59,45,3
RGB=63,76,36 CMYK=76,60,100,34

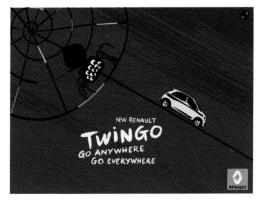

这是一款汽车的广告创意设计。画面采用卡通的形式设计而成，利用蜘蛛织网的画面做主图，将汽车放在倾斜的蜘蛛丝上，夸张的构图方式，呈现出汽车的稳定性效果。

■ RGB=211,33,69 CMYK=21,96,66,0
□ RGB=255,255,255 CMYK=0,0,0,0
■ RGB=0,0,0 CMYK=93,88,89,80
■ RGB=251,183,32 CMYK=4,36,87,0

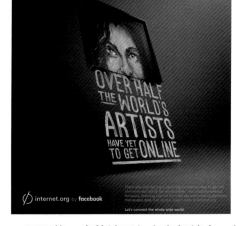

画面将一半的油画与文字相结合，并以倾斜的构图方式设计而成，夸张的造型，巧妙地营造出独特的视觉感受。

■ RGB=78,45,78 CMYK=76,91,53,24
□ RGB=255,255,255 CMYK=0,0,0,0
■ RGB=0,0,0 CMYK=93,88,89,80
■ RGB=216,161,140 CMYK=19,44,42,0

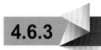

4.6.3　倾斜型广告的设计技巧——在细节处增添稳定性

通常，以倾斜的方式构图有助于为画面营造出富有活力和节奏的动感，是存在画面中的一条斜线。所以，在设计倾斜类的广告时，在细节处增添小面积元素，可以使整体画面具有稳定性。

将洒出的产品绘制成辣椒的形状，从侧面告诉观者产品的特性，在画面的右上方随意点缀文字，增强了广告的稳定氛围。

广告中将饮品以倾斜的方式设计而成，加以海水做背景，给人凉爽、舒适的清凉感。画面上方的白色文字起到稳定画面的作用。

配色方案

双色配色　　　　　　　三色配色　　　　　　　四色配色

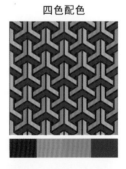

佳作欣赏

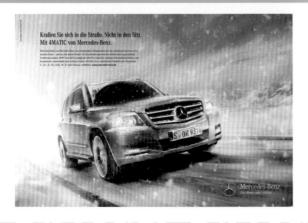

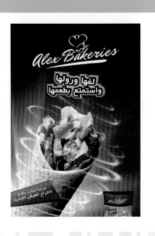

4.7 放射型

放射型构图，即按照一定的规律，将广告中的大部分视觉元素从广告中某点向外散射，进而营造出较强的空间感与视觉冲击力，这样的构图方式被称为放射型构图，也叫聚集式构图。放射型构图有着由外而内的聚集感与由内而外的散发感，可以使广告视觉中心具有较强的突出感。

特点：

◆ 广告以散射点为重心，向外或向内散射，可使广告层次分明，且主题明确，视觉重心一目了然。

◆ 散射型的广告，可以体现广告的空间感。

◆ 散射点的散发可以增强广告的饱满感，给人以细节丰富的视觉感受。

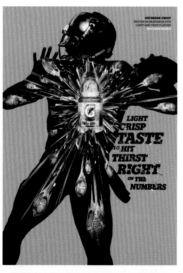
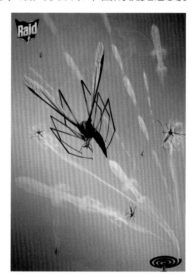
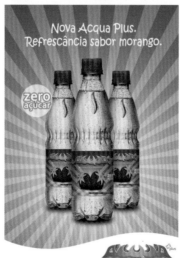
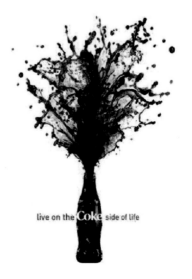

4.7.1 　放射型的动感广告设计

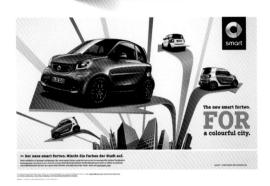

设计理念：这是一款汽车的广告创意设计。广告以车为中心，在背景与汽车之间设计放射展台，加上近大远小的展示方式，整体画面极具空间立体感。

色彩点评：广告以橙色为主色，加以黄色、蓝色等鲜艳的颜色做点缀，增强了广告的活跃度。

🔘 画面中的汽车以不同的造型展示在大众面前，起到全方位展示产品的作用。

🔘 广告下方以及右侧的文字点缀，起到了稳定画面的作用。

- RGB=244,244,244　CMYK=5,4,4,0
- RGB=233,194,11　CMYK=15,27,91,0
- RGB=206,88,38　CMYK=24,78,91,0
- RGB=29,107,171　CMYK=86,57,15,0

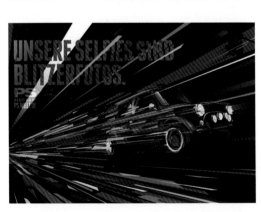

该广告以倾斜的角度进行放射线的设计，并逐渐形成汽车的造型，在视觉上呈现出汽车在快速移动的绚丽效果。

- RGB=208,7,17　CMYK=23,100,100,0
- RGB=227,0,253　CMYK=47,79,0,0
- RGB=0,131,110　CMYK=84,37,65,1
- RGB=16,152,255　CMYK=74,34,0,0
- RGB=47,21,66　CMYK=90,100,58,34

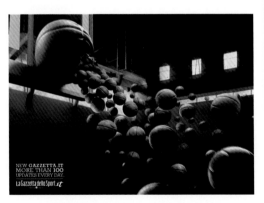

广告中以一个较大的篮球为基准，从中破裂放射出多个大小不同的篮球，更好地展现了产品的动感效果。

- RGB=125,69,40　CMYK=52,81,100,25
- RGB=255,255,255　CMYK=0,0,0,0
- RGB=44,62,74　CMYK=93,79,62,37

第 4 章　广告创意设计的构图

4.7.2 放射型的生机感广告设计

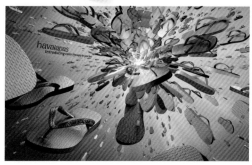

主题图片

设计理念：放射点位于广告的黄金分割点，以近大远小的原则放射出多彩的凉鞋，整体画面具有极强的视觉冲击力。

色彩点评：广告中放射型的产品图与渐变的背景相互搭配，使广告的视觉冲击感极强。

❶ 小面积的文字点缀，烘托了广告的艺术气息。

❷ 广告利用多彩的配色方式，增强了广告的空间感与层次感。

RGB=254,228,77 CMYK=1,9,78,0
RGB=81,58,140 CMYK=84,93,40,0
RGB=87,171,101 CMYK=69,9,78,0
RGB=211,89,97 CMYK=15,80,53,0

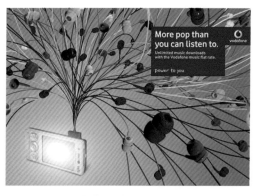

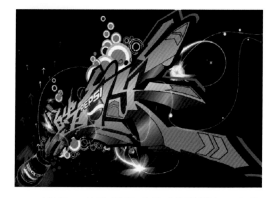

这是一款音乐播放器的广告创意设计。广告以产品为中心，在其上方设计多彩耳机向外放射，使广告形成了较强的空间感。右上角的文字点缀，起到了稳定画面的作用。

这是一款饮品的广告创意设计。广告在产品瓶口处以放射的方式呈现出炫酷的文字造型，并在文字四周点缀炫彩特效，整体画面极具动感气息。

RGB=133,121,105 CMYK=53,56,59,1
RGB=60,47,31 CMYK=71,74,88,52
RGB=255,255,255 CMYK=0,0,0,0
RGB=196,0,36 CMYK=29,100,95,1
RGB=164,30,54 CMYK=42,100,80,7

RGB=247,236,216 CMYK=5,9,18,0
RGB=190,61,0 CMYK=33,88,100,1
RGB=136,206,204 CMYK=50,4,26,0
RGB=60,37,31 CMYK=69,80,82,56
RGB=0,0,0 CMYK=93,88,89,80

4.7.3　放射型广告的设计技巧——多种颜色的色彩搭配

多种颜色的色彩搭配可以使视觉元素之间的关系更为微妙，广告中多以产品色为主导色，其他颜色为辅助色，同时多种颜色的色彩搭配是极其大胆的设计方法，非常考验设计师的色彩感知能力。

<div style="text-align: right">第4章　广告创意设计的构图</div>

画面由五彩斑斓的自然元素组成，生动、活泼，且自然气息浓厚。

由多种对比色主导整个广告，运用对称的放射型广告，增强了整体画面的韵律感。

配色方案

双色配色	三色配色	四色配色

佳作欣赏

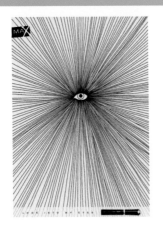 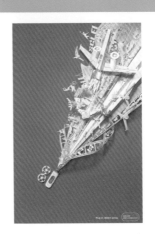

4.8 三角形

　　三角形构图，即将主要视觉元素放置在广告中某三个重要位置，使其在视觉特征上形成三角形。在所有图形中，三角形是极具稳定性的图形。而三角形构图还可分为正三角、倒三角和斜三角三种构图方式，且三种构图方式有着截然不同的视觉特征。正三角形构图可使广告稳定感、安全感十足；而倒三角形与斜三角形则可使广告形成不稳定因素，给人以充满动感的视觉感受。为避免广告过于拘谨，设计师通常较为青睐斜三角形的构图形式。

特点：

◆ 广告中的重要视觉元素形成三角形，有着均衡、平稳却不失灵活的视觉特征。

◆ 正三角形构图具有超强的安全感。

◆ 广告构图方式言简意赅，备受设计师的青睐。

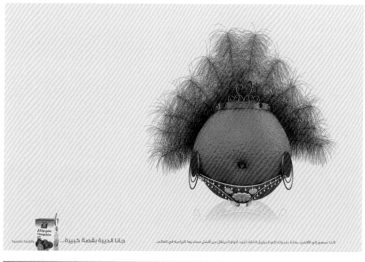

4.8.1 三角形的形象类广告设计

设计理念：这是一款酒品的广告创意设计。广告以大海为背景，坐在沙发上的美女手托产品，整体造型呈现出三角形的样式，画面极具稳定感。

色彩点评：广告以深蓝色为背景，深红色为主色，冷暖对比，从侧面烘托出产品独特的质感。

从酒瓶里飘出人物的造型，极具戏剧感。

将商品置于黄金分割点，使其形成醒目的视觉特征，从而起到宣传的作用。

RGB=66,76,77 CMYK=81,69,67,31
RGB=179,25,82 CMYK=28,99,56,1
RGB=226,211,187 CMYK=13,17,28,0
RGB=242,168,15 CMYK=2,42,98,0

这是一款饮品的广告创意设计。将火龙果以倒三角形的创意造型做主图设计，极具创意感，也体现出产品的口味特征。

■ RGB=97,36,56 CMYK=60,100,71,42
■ RGB=217,192,1 CMYK=20,22,100,0
■ RGB=231,236,242 CMYK=11,5,3,0
■ RGB=156,181,52 CMYK=47,15,99,0

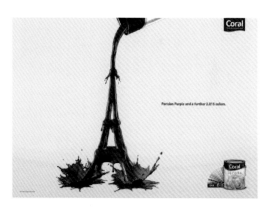

这是一款油漆的广告创意设计。用油漆浇铸出铁塔的形状，体现了油漆牢固这一特点。三角形的构图方式，看起来有一种简约美。

■ RGB=110,77,145 CMYK=69,82,10,0
■ RGB=245,245,245 CMYK=5,4,4,0
■ RGB=39,93,168 CMYK=91,65,1,0
■ RGB=247,189,71 CMYK=1,32,80,0

4.8.2 三角形的意象类广告设计

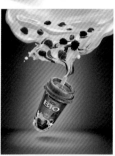

设计理念：这是一款饮品的广告创意设计。将饮品以倾斜的方式放置在画面中心位置，并在吸管处溢出饮品，溢出的饮品呈现出倒三角形，给人一种独特的视觉体验。

色彩点评：广告以不同明纯度的绿色做背景，营造出一种极强的空间感。加以红色和紫黑色的产品做点缀，给人以口感极佳的视觉感受。

🔵 倾斜的构图方式，给人以动感的视觉感受。

🔵 溢出的饮品，从侧面告诉消费者饮品的品质，增强了消费者的购买欲望。

- RGB=225,217,196 CMYK=15,15,25,0
- RGB=200,173,106 CMYK=28,33,64,0
- RGB=228,30,47 CMYK=12,96,82,0
- RGB=38,134,60 CMYK=82,35,99,1

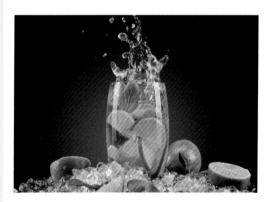

这是一款柠檬水的广告创意设计。广告中将装满饮品的杯子放置在冰上，并在其四周点缀柠檬，巧妙地使画面形成了三角形构图，增添了画面趣味性，形成了稳定、和谐的视觉特征。

- RGB=32,60,20 CMYK=87,67,100,56
- RGB=59,110,41 CMYK=83,47,100,12
- RGB=204,212,135 CMYK=25,9,57,0
- RGB=233,234,237 CMYK=11,7,5,0

这是一款饮品广告创意设计，将饮品放置在以茶叶堆积的"火山"之上，直接告诉消费者饮品可以去火的特点，极具宣传效果。

- RGB=245,238,222 CMYK=5,8,15,0
- RGB=224,215,198 CMYK=15,16,23,0
- RGB=199,210,178 CMYK=28,13,35,0
- RGB=218,175,96 CMYK=20,36,68,0
- RGB=71,59,45 CMYK=70,71,81,42

4.8.3　三角形广告的设计技巧——树立品牌形象

良好的品牌形象就是企业竞争的一大有力武器，一个好的宣传海报首先要树立良好、准确的品牌形象，广告的设计是整个广告的第一视觉语言，可以给人较强的心理暗示，进而留下深刻的视觉印象。

这是一款孕妇装的广告设计。画面利用蛋糕层的裙摆与其质感、颜色相结合，展现出其舒适、安全的特点。

广告中的标识位于左右两端，与主体形成三角形构图，并运用拟人的手法，将一只鞋穿到另一只鞋上，凸显了鞋柜大空间的特点，树立了良好的品牌形象。

配色方案

双色配色　　　　　　　三色配色　　　　　　　四色配色

佳作欣赏

第5章 广告策划与创意设计的行业分类

广告设计按行业分类可分为食品类、烟酒类、化妆品类、服饰类、电子产品类、奢侈品类、汽车类、房地产类、教育类等。

特点:

◆ 食品广告设计中的色彩较为鲜明,富有活力。

◆ 服饰广告的设计提倡简约式的构图方式。

◆ 汽车广告的设计具有独特的品牌特色。

◆ 电子产品广告设计极具科技感与趣味性。

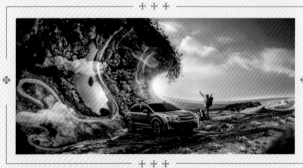

5.1 食品广告策划与创意设计

现如今，食品广告种类繁多，花样百出。若想要自己设计的食品广告在众多的广告设计中脱颖而出，就要在设计时，利用创意感来增强广告的吸引力。

食品广告在设计时，通常是通过画面构图、色彩搭配、产品元素等来传达商品信息。这样能够有效地强化广告对受众的影响力，从而更加有效地吸引消费者的注意力。

特点：

◆ 广告构图简洁明快、突出商品品牌内涵。

◆ 通过创意设计吸引消费者的注意力。

◆ 注重宣传商品的质量和品牌形象，具有独特的时尚特征。

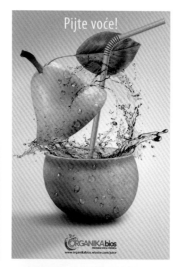

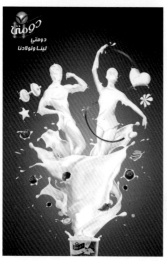

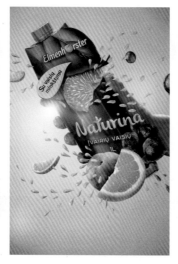

5.1.1 趣味风格的食品广告设计

夸张、新颖、奇特是趣味风格的广告特点。而趣味风格的食品广告设计通常是在产品造型方面制造夸张性和趣味性。

设计理念：这是一款棒棒糖的创意广告设计。广告以夸张的造型设计而成，将棒棒糖拟人化为人物头像，画面简单但却喻义深刻。

色彩点评：整体画面采用褐色掺杂洋红色做背景，通过较为柔和的过渡方式，给人一种梦幻般的视觉感。

🔴 利用拟人化的夸张效果，突出了产品的趣味性。

🔴 暖色调的配色方式，能够充分地吸引消费者的注意力。

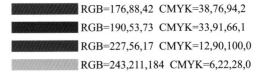

RGB=176,88,42 CMYK=38,76,94,2

RGB=190,53,73 CMYK=33,91,66,1

RGB=227,56,17 CMYK=12,90,100,0

RGB=243,211,184 CMYK=6,22,28,0

这是一款饮品的创意广告。将巧克力方糖与杯子相结合，极具创意感的同时突出了产品的口味。采用画面中心的杯子做轴，以径向渐变的浅黄色调做背景，使整体画面极具空间感。

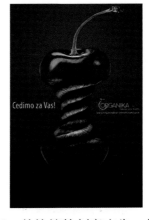

这是一款软糖的创意广告。将樱桃以扭曲的造型设计而成，既展现了软糖的柔韧性，又直观地表达了软糖的口味。

▨ RGB=248,241,186 CMYK=7,5,35,0
■ RGB=226,146,82 CMYK=14,52,70,0
□ RGB=255,255,255 CMYK=0,0,0,0
■ RGB=90,41,18 CMYK=58,84,100,45

■ RGB=87,1,2 CMYK=57,100,100,50
■ RGB=149,0,21 CMYK=45,100,100,16
■ RGB=213,0,4 CMYK=21,100,100,0
■ RGB=70,129,21 CMYK=76,40,100,2

5.1.2 鲜活风格的食品广告设计

鲜活风格的食品广告设计，大多数是通过鲜明的色彩以及独特的构图展现在大众面前。这类广告让人第一眼看到就比较放松，给人以充满热情、活力四射的视觉感受。

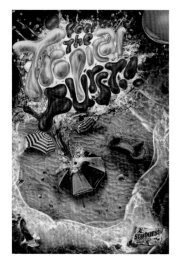

设计理念：这是一款食品的创意广告。画面以海边景色加上极具创意的文字设计

而成。将产品直观地摆在画面的右下角，起到了很好的宣传作用。

色彩点评：整体广告以蓝色调的海景做背景，加以橙黄色、紫色等鲜艳颜色的点缀，给人以鲜活、清爽的视觉感受。

❶ 广告创意独特，整体画面极具吸引力。

❷ 生机、鲜艳的颜色搭配，能够在众多的食品广告中脱颖而出。

RGB=229,237,240 CMYK=13,5,6,0
RGB=223,194,129 CMYK=18,26,54,0
RGB=246,214,58 CMYK=9,18,81,0
RGB=152,50,146 CMYK=52,90,5,0

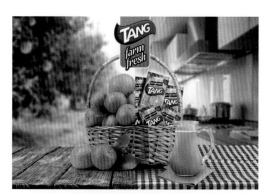

这是一款橙汁的创意广告。画面以拼接式的构图方式设计而成，一面是新鲜的橙子果树，一面是鲜榨的橙汁饮品。虽是不同的场景，但二者相结合却产生了一种独特的创意美感。

■ RGB=239,191,23 CMYK=12,30,89,0
■ RGB=243,148,35 CMYK=5,53,87,0
■ RGB=221,26,40 CMYK=16,97,89,0
■ RGB=3,127,58 CMYK=86,39,100,2

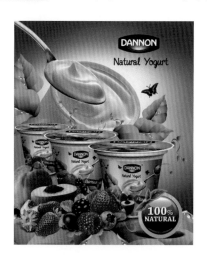

这是一款酸奶的创意广告。将酸奶和各种新鲜水果放在一起的构图方式，直观地告诉观者产品的新鲜与自然。

■ RGB=18,101,187 CMYK=87,60,1,0
■ RGB=166,198,15 CMYK=44,10,98,0
□ RGB=216,238,251 CMYK=19,2,1,0
■ RGB=206,31,31 CMYK=24,97,99,0

5.1.3　食品类广告设计技巧——奇特的造型与元素

　　奇特的产品造型，能够使产品在众多的食品广告中脱颖而出，吸引消费者注意力的同时突出产品特点，从而为观众带来较为独特的视觉感受。

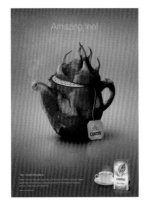

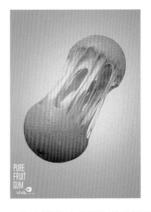

　　将茶杯与火龙果相结合，极具创意感的同时，也从侧面体现出产品口味，整体画面极具吸引力。

　　将融化的冰激凌摆放在画面中，简洁的构图方式，让人体验到夏季吃冰激凌的清凉感受。

　　将水果设计成用胶黏住的样子，凸显了果胶的特点与属性，极具创意感。

配色方案

双色配色　　　　　　　　三色配色　　　　　　　　五色配色

佳作欣赏

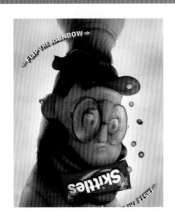
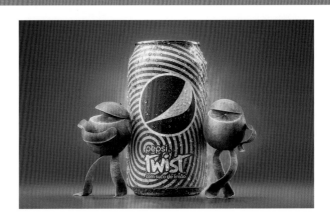

5.2 烟酒类广告策划与创意设计

烟酒类的创意广告设计通常利用色彩搭配、构图方式、广告创意等来吸引消费者的注意力。其中，广告创意是最为重要的一部分，它能调动消费者的各种情绪。

在广告设计中，充分利用创意设计可以有效地加强广告对受众的情感影响，从而更有效地吸引消费者的注意力。

酒包括啤酒、白酒、红酒、黄酒、葡萄酒等多种类型。其采用的广告设计形式多为奢华、大气、经典、简约、夸张等。

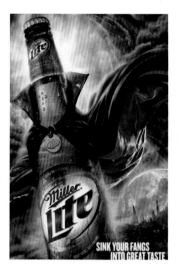 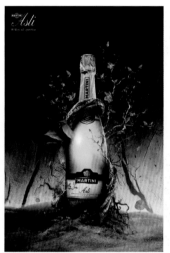 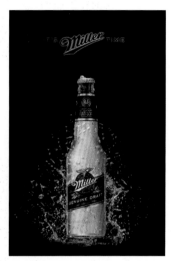

由于吸烟有害健康，但同时烟草又不得不做广告，所以烟草类的广告在设计时通常采用一些隐喻或夸张的形式，希望公众能够识别它们。其风格较为多样，如简约风、奢华风、复古风等。

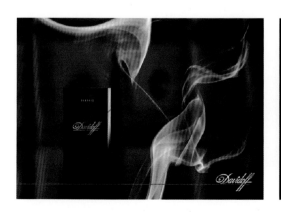

5.2.1 动感效果的烟酒广告设计

动感效果的烟酒广告设计，顾名思义，就是将广告以动感的造型展现出来，从而增强产品的吸引力和提升产品销量。

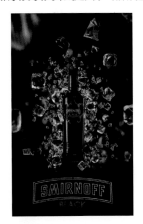

设计理念：这是一款黑啤的创意广告设计。画面以产品为中心，采用发散式的方式设计出扩散的冰块，给人以冰凉、生动的视觉感。

色彩点评：画面以黑色做主色调，搭配白色和红色做点缀，简单的配色方式，给人以沉稳、坚硬的感受。

① 小面积的红色点缀，为画面增添了一丝诱人的气息。

② 弧形的文字装饰，让画面更加丰富。

RGB=0,0,0 CMYK=93,88,89,80
RGB=255,255,255 CMYK=0,0,0,0
RGB=108,6,35 CMYK=53,100,84,37

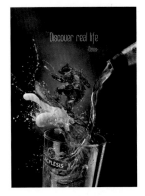

这是一款啤酒的创意广告设计。通过流动的啤酒形成动物玩滑板的造型，极具生动效果。金黄色的啤酒在不同明纯度绿色背景的衬托下，通过颜色的对比，给人一种清新、大气的视觉体验。

■ RGB=3,9,7 CMYK=91,85,87,76
■ RGB=22,106,43 CMYK=87,48,100,12
■ RGB=218,169,14 CMYK=21,38,94,0
■ RGB=138,94,11 CMYK=52,65,100,12

这是一款香烟的创意广告设计。破冰而出的香烟造型，极具动感效果。加上淡淡的蓝色做主调，让画面充满了清爽气息。

■ RGB=74,104,142 CMYK=78,60,32,0
■ RGB=106,141,171 CMYK=64,40,25,0
□ RGB=255,255,255 CMYK=0,0,0,0
■ RGB= 199,126,65 CMYK=28,59,79,0
■ RGB=0,0,0 CMYK=93,88,89,80

5.2.2 产品展示效果的烟酒广告设计

直观展示效果的广告设计一般比较简单直白，会根据产品自身的特点进行设计，让产品直观地展示在画面中。

设计理念：这是一款香烟的创意广告设计。将香烟随意地摆放在画面中，并在其旁边放置香烟原料，直观地告诉消费者香烟的纯天然性。

色彩点评：画面采用褐色调搭配蓝色以及白色，对比效果的配色，让产品极其醒目，同时给人一种轻松、自然的视觉感。

🔵 蓝色的香烟在画面中较为突出，起到了很好的宣传作用。

🔵 根据产品来选择点缀元素，能够充分展现出产品的自然气息。

- RGB=123,75,9 CMYK=54,72,100,23
- RGB=204,174,118 CMYK=26,34,57,0
- RGB=107,163,224 CMYK=61,30,0,0
- RGB=7,63,157 CMYK=98,83,7,0

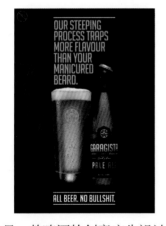

这是一款啤酒的创意广告设计。画面中的产品与文字设置在一条平衡线上，极具平衡、协调的美感，充分体现出该品牌的极简化理念。

- RGB=28,27,32 CMYK=85,82,74,62
- RGB=205,109,44 CMYK=25,68,89,0
- RGB=247,200,64 CMYK=8,27,79,0
- RGB=191,191,190 CMYK=29,23,22,0

这是一款香烟的创意广告设计。画面以风景作为背景，在画面前方直接摆放产品以及香烟原料，体现出产品取材纯天然的特点。

- RGB=136,100,10 CMYK=53,62,100,11
- RGB=245,178,1 CMYK=7,38,92,0
- RGB=216,192,158 CMYK=19,27,40,0
- RGB=154,78,11 CMYK=45,77,100,10

5.2.3 烟酒类广告的设计技巧——增添画面的故事性

现如今的烟酒类广告大多采用较为直观或者夸张的造型来展示产品，而太过千篇一律的设计难免会让人产生审美疲劳。所以，要想产品在众多的广告中脱颖而出，就要打破传统的思维方式，在画面中增添故事效果来吸引人的眼球。这样就能够使人们驻足观看，从而激发对产品的购买欲。

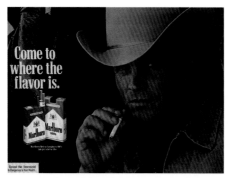

这是一款香烟的创意广告设计。画面以男士手拿香烟的造型展示在大众面前，同时将产品直接摆放在画面左侧，充分营造出西部牛仔潇洒的视觉效果。

这是一款啤酒的创意广告设计。将溢出的啤酒拟人化地设计成多人抢球的造型，给人一种劲爽、刺激的动感感受。

配色方案

双色配色	三色配色	五色配色

佳作欣赏

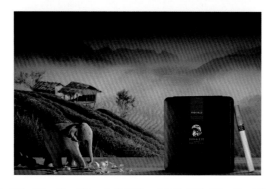

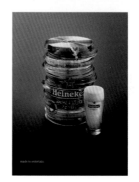

5.3 化妆品广告策划与创意设计

现如今，化妆品类的广告在日常生活中随处可见，但大部分是针对女性消费者的。所以，在设计该类化妆品广告时常以女性作为主要视角，重点突出化妆品美白、润肤、美肌等特点。

化妆品类的广告设计通常利用不同形式宣传产品，其中可以加入化妆品的周边元素。

化妆品广告种类繁多，在众多的化妆品广告中，要想让自己设计的广告从中脱颖而出，就要在设计中增添新意与创意，这样既可以获得宣传效果，同时又可以最大限度地吸引消费者的注意力。

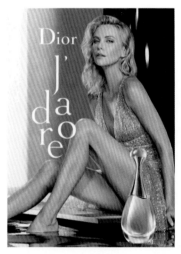

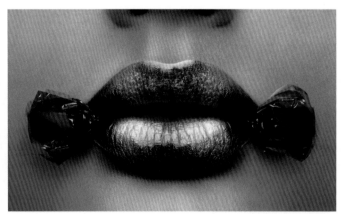

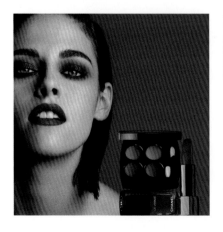

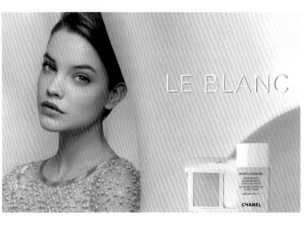

5.3.1 偶像型的化妆品广告设计

偶像型的广告，通常利用当红明星做代言，借助其影响力来宣传产品，从而使产品受到更多的关注，并激发消费者的购买欲。而时尚、精致是该类型化妆品广告设计的特点，强调产品的真实性。

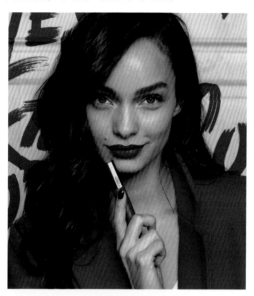

设计理念：这是一款唇膏的创意广告设计。画面运用明星手拿唇膏的造型，展示产品之美，使产品得到很好的宣传。

色彩点评：画面整体采用红色做主色，搭配米色做点缀，整个画面极具性感气息。

❶ 棕色的波浪长发，配上红色的唇膏，尽显女性的成熟与优雅。

❷ 明星代言，可以使产品得到更加广泛的传播。

RGB=227,33,44　CMYK=12,95,84,0

RGB=249,228,209　CMYK=3,14,18,0

RGB=37,15,3　CMYK=75,85,94,70

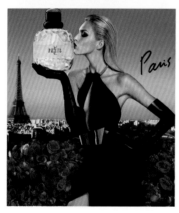

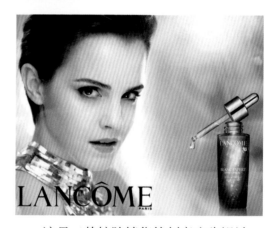

这是一款香水的创意广告设计。模特手拿放大的香水造型，并做出亲吻的状态。展现出模特极其喜爱、迷恋该产品，从而起到了宣传产品的作用。

RGB=79,156,202　CMYK=69,30,13,0

RGB=231,14,116　CMYK=11,95,27,0

RGB=255,255,255　CMYK=0,0,0,0

RGB=14,12,26　CMYK=92,92,74,67

这是一款护肤精华的创意广告设计。画面中明星与产品各自占据版面的一半位置，展现出平衡的美感。以蓝色为主色调，给人一种纯净、干净的视觉感。

RGB=150,173,214　CMYK=47,29,6,0

RGB=255,255,255　CMYK=0,0,0,0

RGB=43,80,158　CMYK=89,74,11,0

RGB=0,0,0　CMYK=93,88,89,80

5.3.2 ▶ 直观型的化妆品广告设计

直观型的化妆品广告设计，就是将产品以直观的造型展示出来，一般都较为简单直白。这样就可以让观者直观地去观察产品。通常直观型的广告设计都会根据产品自身的特点来进行设计，以此来进行宣传。

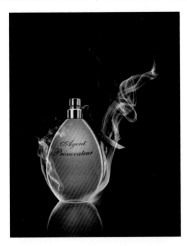

设计理念：这是一款香水的创意广告设计。广告以烟雾围绕在香水四周的效果来体现香水的芬芳，从而营造出一种唯美、梦幻的视觉氛围。

色彩点评：广告以粉色调做主色，加以黑色的背景，给人以空间感、神秘感。

🔘 画面直观地展示出产品，没有多余的点缀。直接突出产品的造型特点，尽显优雅与高贵。

🔘 梦幻的粉色，可以充分吸引女性消费者的注意力。

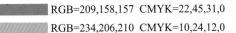

RGB=209,158,157 CMYK=22,45,31,0
RGB=234,206,210 CMYK=10,24,12,0
RGB=0,0,0 CMYK=93,88,89,80

这是一套化妆品的创意广告设计。广告以产品为中心，在其后方设计着扩散的水珠造型，加上绿色调的配色方式，使整体画面极具水润、自然之感。

RGB=81,133,121 CMYK=73,40,56,0
RGB=70,129,65 CMYK=77,40,93,2
RGB=203,218,204 CMYK=25,10,23,0
RGB=29,53,26 CMYK=85,66,100,52

这是一款睫毛膏的创意广告设计。将睫毛膏放置在柠檬之上，而流出的黄色睫毛膏，极具创意感。加以黄色调的配色，将黑色的睫毛膏衬托得更加亮丽突出，整体画面既明亮又干净。

RGB=244,177,34 CMYK=7,38,87,0
RGB=254,221,82 CMYK=5,16,73,0
RGB=244,220,146 CMYK=8,16,49,0
RGB=0,0,0 CMYK=93,88,89,80

5.3.3 化妆品类广告设计技巧——注重画面氛围的营造

化妆品类的广告要在真实性的基础上来增添创意，以此来营造独特的画面氛围，从而吸引消费者的注意力，并提高产品的销量。

这是一款唇膏的创意广告设计。画面中缩小的人物踩着梯子杵在产品之上的构图，新颖大气，创意十足，能够最大限度地吸引女性消费者的注意力。

这是一款香水的创意广告设计。将香水与蝴蝶结相结合，形成一个挂式的造型，极具创意感。

配色方案

双色配色

三色配色

五色配色

佳作欣赏

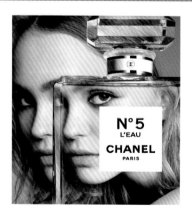

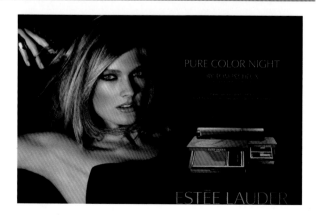

5.4 服饰广告策划与创意设计

现如今是一个时尚至上的时代,几乎每个人都对自己的服饰有着独特的搭配方式,而且人们对服饰的要求也越来越高。因为服饰我们每天都要穿着,所以服饰类的创意广告层出不穷且花样繁多。

随着每个人审美观的不同,每个人对服饰的风格要求也会有所不同。而且服饰类的创意广告大多注重服饰的美观性,根据不同的服饰,运用不同的手法来展现产品特点。

服饰类的创意广告设计,通常是服饰企业为自己的品牌、服饰商品等,进行的一系列宣传性活动。

服饰类的广告设计,能够体现服饰的创造力与活力,而且不同的区域有不同的服饰特色。

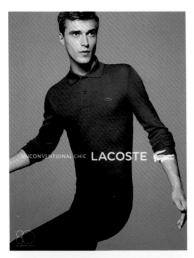
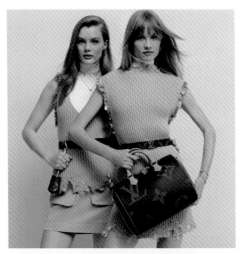

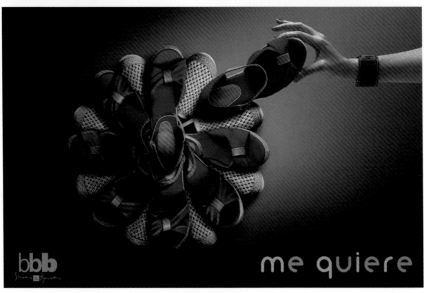

5.4.1 简约风格的服饰广告设计

简约风格的服饰广告设计，通常以纯色的背景、简洁的创意、简单的配色为主，因此画面整体风格既简约又时尚。

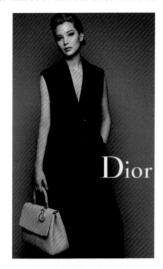

设计理念：这是一款手提包的创意广告设计。作品利用模特手拿包包的造型做主图设计，通过模特的干练造型，衬托出手提包的大气与时尚。

色彩点评：整体画面只有手提包是亮色，用黑白灰来做衬托，起到了很好的宣传作用。

❶ 画面构图简洁，黄色的手提包是画面中最显眼的亮点。

❷ 用白色的文字做点缀，起到了说明以及宣传品牌的作用。

RGB=227,208,61 CMYK=19,18,82,0

RGB=117,118,120 CMYK=62,53,49,1

RGB=6,8,5 CMYK=90,85,87,77

RGB=255,255,255 CMYK=0,0,0,0

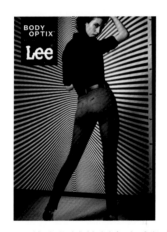

这是一款牛仔裤的创意广告设计。画面以模特回眸的造型做主图，充分表现了牛仔裤性感的一面，加以动感几何图形做背景，给人一种立体空间感。

■ RGB=27,60,90 CMYK=94,81,52,19

■ RGB=20,22,27 CMYK=88,84,76,66

□ RGB=255,255,255 CMYK=0,0,0,0

■ RGB=90,105,110 CMYK=72,57,53,4

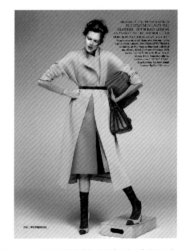

这是一套服饰的创意广告设计。广告以简约的风格制作而成,独特的模特造型,为画面增添了些许动感气息。

RGB=207,209,208 CMYK=22,16,16,0

RGB=239,227,204 CMYK=9,12,22,0

■ RGB=242,76,55 CMYK=4,84,76,0

■ RGB=149,69,27 CMYK=46,81,100,13

5.4.2 独特风格的服饰广告设计

独特风格的服饰广告设计，具有新颖、雅致的特色，通常较易吸引人的目光，这类产品的消费者大多为追求时尚潮流的年轻人。

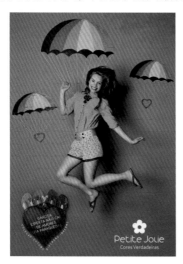

设计理念：这是一款凉鞋的创意广告设计。画面中小女孩跳起来的造型设计，极具动感气息。搭配卡通风格的背景，令

整个画面充满了童趣感，同时也体现出该品牌的年轻与活力。

色彩点评：以青蓝色做背景主色，搭配以低纯度的粉色、黄色和绿色，整个画面用色丰富和谐，呈现出明快、活泼的视觉特点。

🎨 多种色彩搭配，加上手绘的背景，给人一种活力、生动的视觉感受。

🎨 将其他颜色的凉鞋摆在画面左下角，可以起到直观的宣传作用。

RGB=66,147,177 CMYK=73,33,27,0
RGB=237,170,198 CMYK=8,44,7,0
RGB=154,195,119 CMYK=47,11,64,0
RGB=224,210,168 CMYK=17,18,38,0

这是阿斯达斯的创意广告设计。画面以不同的运动鞋组合成品牌的标志图形，极具创意感。以黑色做背景，多种颜色相搭配，容易吸引受众的注意力。

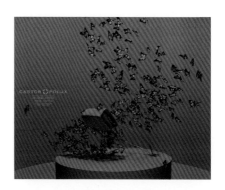

这是一款手提包的创意广告设计。在手提包的四周围绕着大量飞舞的蝴蝶，给人一种轻盈感。加以粉红色的配色，能够吸引女性消费者的注意力。

■ RGB=0,0,0 CMYK=93,88,89,80
■ RGB=226,30,30 CMYK=13,96,94,0
□ RGB=255,255,255 CMYK=0,0,0,0
■ RGB=31,188,130 CMYK=72,0,63,0
■ RGB=246,198,73 CMYK=8,28,76,0

■ RGB=230,96,93 CMYK=11,76,56,0
■ RGB=0,0,0 CMYK=93,88,89,80
□ RGB=255,255,255 CMYK=0,0,0,0

5.4.3 服饰类广告设计技巧——为广告增添创意感

因为大多数服饰类广告都是以模特穿戴或者服饰直观展示的形式出现在消费者眼前，太过于千篇一律，很容易使消费者产生审美疲劳。所以在设计服饰类的广告时，增添一些有创意、新颖的元素，会使服饰广告在众多广告之中脱颖而出，给消费者留下深刻印象。

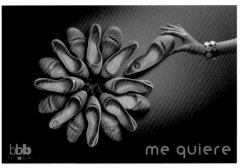

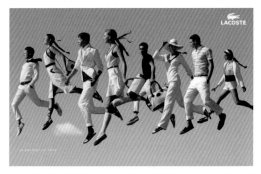

这是一款女鞋的创意广告设计。画面将两种不同颜色的女鞋摆成花朵的造型，极具创意感。同色系的文字点缀，为整体画面增添了和谐的美感。

这是鳄鱼服饰的创意广告设计。画面中一群飘在半空的人物造型，给人一种轻盈、时尚的视觉感。素雅的配色方式，体现了该品牌的年轻与活力。

配色方案

双色配色

三色配色

五色配色

佳作欣赏

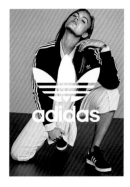

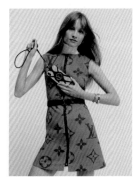

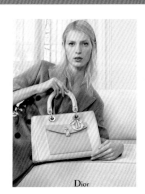

5.5 电子产品广告策划与创意设计

　　现如今，随着科技的迅速发展，有些电子产品已经成为人们生活中必不可少的日常用品。现在的年轻人几乎手机、电脑等电子产品从不离手。

　　因此，如今的电子产品类广告也不会再单纯以介绍电子产品为主，而是增加了创意，以各种形式传递电子产品的特点、主题、内涵，让人刮目相看、流连忘返。

　　电子产品涉及的领域非常广泛，如手机、电脑、电视、相机、录音机、音箱等。电子产品较注重产品性能的展现，具有较快的更新换代周期。

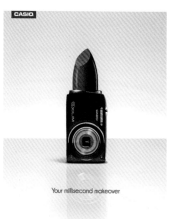

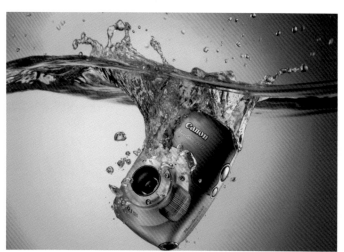

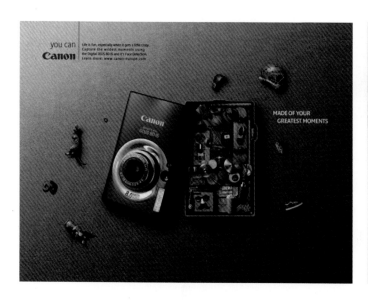

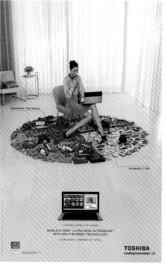

5.5.1　创意风格的电子产品广告设计

创意风格的电子产品广告设计，具有新颖、独特、奇异等特点。它的意义在于展现电子产品的独特魅力，也给人一种夸张、时尚的视觉感受。

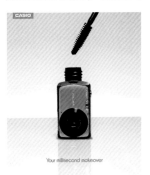

设计理念：这是一款数码相机的创意广告设计。将相机与睫毛膏相结合，不仅极具创意感，而且还能够吸引女性消费者的注意力。

色彩点评：作品以绿色做主色，加以黑色、白色和灰色做点缀，给人一种清新、自然的视觉感受。

🔵① 运用女性元素和清新的颜色，极易赢得消费者的青睐。

🔵② 别出心裁的构图，能够使该设计在众多电子产品的广告中脱颖而出。

RGB=114,176,67　CMYK=61,15,90,0

RGB=240,239,237　CMYK=7,6,7,0

RGB=0,0,0　CMYK=93,88,89,80

RGB=255,255,255　CMYK=0,0,0,0

这是一款耳机的创意广告设计。广告将耳机线构成的弹吉他人物作为展示主图，极具创意感，也以此方式展现出耳机的超强乐感。

RGB=137,52,53　CMYK=49,89,80,18

RGB=255,255,255　CMYK=0,0,0,0

RGB=0,0,0　CMYK=93,88,89,80

这是一款吸尘器的创意广告设计。广告运用夸张的设计方式，将室内所有物品都集中在一起，突出了吸尘器的超强吸力。

RGB=162,135,105　CMYK=44,49,60,0

RGB=241,232,214　CMYK=7,10,18,0

RGB=69,61,50　CMYK=72,70,78,40

RGB=95,104,54　CMYK=69,54,93,14

商务风格的电子产品广告一般颜色变化较少,常以蓝色为主,再搭配少许的深色调,给人一种理性、客观的视觉感受。

设计理念:这是一款耳机的创意广告设计。广告直观地将耳机展示在画面中,简约的构图方式,给人一种轻松、科技之感。

色彩点评:采用墨绿色做背景,搭配铬绿色、黑色和白色做点缀,给人一种干净、神秘的视觉感。

以白色的文字做点缀,起到了稳定画面的作用。

由深到浅的颜色变化,让画面空间、层次更加丰富,显得十分细腻、有品质。

RGB=32,67,61 CMYK=87,65,73,36

RGB=26,94,71 CMYK=88,53,80,19

RGB=0,0,0 CMYK=93,88,89,80

RGB=255,255,255 CMYK=0,0,0,0

这是一款电子手表的创意广告设计。将手表以30°角进行呈现,给人极强的空间感。加以深蓝色和金色的配色方式,极具商务感。

■ RGB=22,36,65 CMYK=97,92,58,37

■ RGB=104,86,55 CMYK=62,64,85,22

■ RGB=0,0,0 CMYK=93,88,89,80

■ RGB=71,93,152 CMYK=80,67,20,0

这是一款商务手表的创意广告设计。画面以手上戴着手表的模特做主图设计,加以蓝色调的配色方式,更衬托出该手表的大气、高端。

■ RGB=8,32,72 CMYK=100,98,58,31

■ RGB= 6,27,51 CMYK=100,94,63,49

□ RGB=255,255,255 CMYK=0,0,0,0

■ RGB=0,0,0 CMYK=93,88,89,80

5.5.3 电子产品类广告设计技巧——直达主题

电子产品类的广告，其主要的宣传点在于该产品要引起消费者的兴趣和注意。所以在设计时，要秉承易于理解、美观大方的原则，使广告直达主题，直接宣传产品。

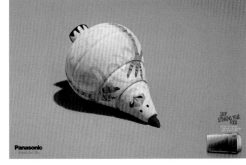

这是一款电脑的创意广告设计。一位飘逸的女性从电脑屏幕中跃然而出的造型，营造出一种极强的动感效果。也从侧面传达出该电脑具有高清分辨率的特性。

这是一款微波炉的创意广告设计。该广告以"别再转你的食物了"为主题，通过一个可爱的旋转玩具来突出该微波炉不需要旋转的功能。

配色方案

双色配色

三色配色

五色配色

佳作欣赏

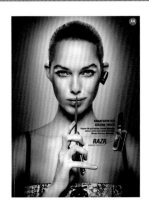

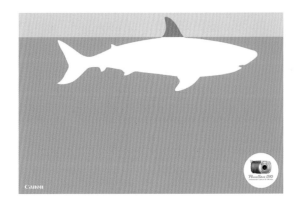

5.6 奢侈品广告策划与创意设计

　　随着经济时代迅速发展，人们的经济收入也越来越高，所以也带动了奢侈品市场的发展。而奢侈品广告设计就是通过不同的奢侈品表现出各种不同的形象，且奢侈品企业通常会利用奢侈品广告为自己的品牌、产品进行一系列宣传性活动。

　　奢侈品的消费是一种高档的消费行为，其广告主要是以传递产品的品牌为目的，多以精美的画面展现出独特的个性风格，而文字的传达较为次要。

　　奢侈品是奢华的象征，其广告设计应具有丰富的创造力、较强的说服力以及权威的典型性和代表性，使商业性与美感并存。

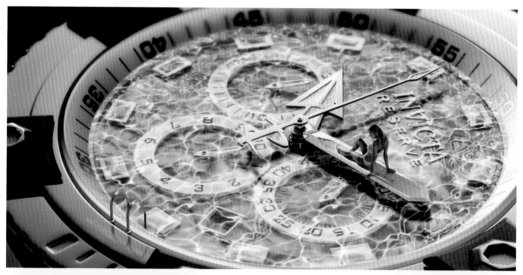

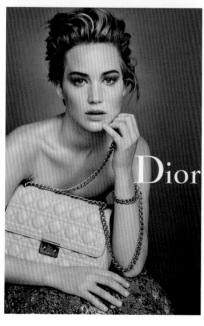

5.6.1 华贵风格的奢侈品广告设计

由于奢侈品本身就自带奢华之感，所以采用华贵风格来设计奢侈品的广告，会更加衬托出奢侈品的高端属性。

设计理念：这是卡地亚的一套首饰创意广告设计。画面利用一位性感的模特将卡地亚项链和手链展现出来，V领连衣裙、波浪金发、紫红色的唇色，每一处都展现出画面的性感、妩媚气息。

色彩点评：画面以蓝色、金色、紫红色以及黑色相搭配，浓烈的配色方式，给人一种时尚、奢华的视觉感受。

🔘 性感的模特造型，让首饰成为画面中较为显眼的亮点。

🔘 在人物的四周点缀着大小不一的星光特效，为画面增添了一丝亮眼气息。

RGB=14,23,202 CMYK=96,84,0,0
RGB=193,168,70 CMYK=32,34,81,0
RGB=0,0,0 CMYK=93,88,89,80
RGB=238,210,183 CMYK=9,22,29,0

这是一款宝格丽香水的创意广告设计。广告将模特手拿香水的造型展示在众人面前，用橙色调做广告的配色，使整体画面极具华贵、醒目之感。

RGB=215,54,38 CMYK=19,91,91,0
RGB=235,178,135 CMYK=10,38,47,0
RGB=216,125,70 CMYK=19,61,75,0
RGB=134,14,14 CMYK=48,100,100,24

这是一款项链的创意广告设计。将项链以旋转的造型展示在画面中，搭配与项链同色系的米色做背景，使画面整体在华贵的基础上增添了时尚、动感的气息。

RGB=176,140,86 CMYK=39,48,71,0
RGB=230,183,113 CMYK=14,34,59,0
RGB=167,97,37 CMYK=42,70,98,4
RGB=144,131,92 CMYK=52,48,69,1

5.6.2　典雅风格的奢侈品广告设计

典雅风格的奢侈品广告具有较强的冲击力，能够让产品更加卓越、出众，且容易吸引人们的注意力，给人一种经典、时尚的视觉感受。

设计理念：这是一款女士手提包的创意广告。广告以模特手拿提包，坐在一个旧沙发上的造型做主图设计，给人一种古典、雅致之感。

色彩点评：画面以黄褐色、棕色等浓郁的色彩相搭配，整体画面极具优雅、独特的视觉效果。

❶ 将手提包进行直观的展示，极为引人注目，起到了很好的宣传作用。

❷ 没有过多修饰的写实画面，突出了手提包的造型。

■ RGB=169,129,51　CMYK=42,53,91,1
■ RGB=103,60,25　CMYK=57,76,100,35
■ RGB=221,169,81　CMYK=18,39,73,0
■ RGB=62,49,15　CMYK=71,72,100,51

这是一款珠宝的创意广告设计。画面利用明星直接佩戴珠宝的造型引起受众的注意，并增强珠宝的吸引力和诱惑力。

■ RGB= 0,0,0　CMYK=93,88,89,80
□ RGB=255,255,255　CMYK=0,0,0,0
■ RGB=69,97,145　CMYK=80,64,27,0

这是一款男士手表的创意广告设计。采用明星做代言，能够吸引更多的消费者。黑白色的主色调，搭配金色，给人一种精致又典雅的感觉。

■ RGB= 0,0,0　CMYK=93,88,89,80
■ RGB=167,128,66　CMYK=43,53,83,1
■ RGB=249,222,201　CMYK=3,18,21,0
■ RGB=220,191,135　CMYK=18,28,51,0

5.6.3 奢侈品类广告设计技巧——增强品牌的宣传效果

在奢侈品类广告设计进行产品展示时，要从侧面增强品牌的宣传效果。这样有利于提高消费者对品牌的辨识度以及该品牌自身形象的形成与宣扬。

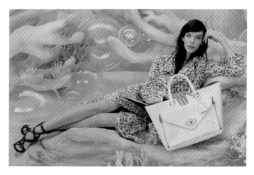

这是卡地亚珠宝的创意广告设计。作品中一只花豹盯着珠宝的造型，从侧面烘托出珠宝的吸引力。而画面的右上角设计着品牌标识，起到了宣传品牌的作用。

这是一款手提包的创意广告设计。女士仰躺在地上，一只手抚着手提包的造型，给人一种放松、雅致之感。再加上浅色调的配色，能够充分吸引女性消费者的视线。

配色方案

双色配色

三色配色

五色配色

佳作欣赏

5.7 汽车广告策划与创意设计

　　随着经济的迅速发展，汽车已经成为人们生活中不可缺少的代步工具，因此人们对汽车的要求也越来越高。所以汽车类的创意广告要以通俗易懂的表达方式突出汽车的性能，在让受众了解到汽车特性的同时，进一步展示汽车品牌形象。

　　在设计汽车类的创意广告时，要打破传统的宣传方式，以夸张、对比等表现手法来突出广告内容，强烈的感染力，给人留下深刻印象。

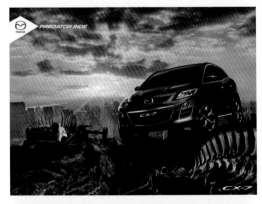 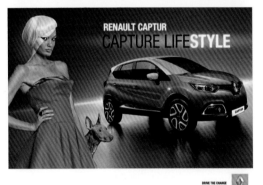

 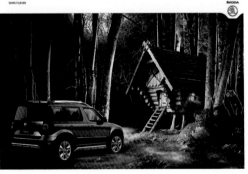

5.7.1　生动风格的汽车类广告设计

汽车本身就是动感十足的商品，所以汽车类的广告可以根据这一特性来设计，从而增强吸引力，激发消费者的购买欲望。

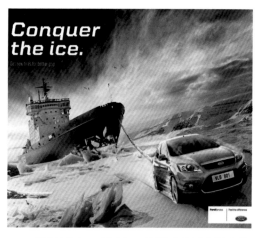

设计理念：这是一款汽车的创意广告设计。画面中一辆汽车拉着破冰而出的大船的造型，使画面极具动感气息。

色彩点评：画面以蓝色调为主色，搭配浅黄色做点缀，整体画面给人以强烈的视觉冲击感。

🔴 1 汽车拉着船只的造型设计，十分炫酷，很容易吸引消费者的注意力。

🔴 2 独特的白色文字做点缀，起到了稳定画面的作用。

RGB=42,121,154　CMYK=82,47,33,0

RGB=167,191,211　CMYK=40,20,13,0

RGB=107,106,101　CMYK=65,58,58,5

RGB=207,183,108　CMYK=25,29,64,0

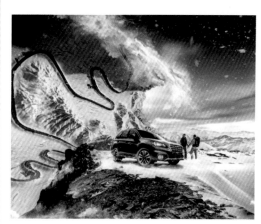

这是一款汽车的创意广告设计。画面中汽车停在暴风雪中，而两个人站在汽车旁边看着身后的暴风雪。这种设计方式从侧面突出了汽车可以在暴风雪中畅通无阻地行驶的特性，给人一种凉爽、刺激的视觉体验。

RGB=20,45,66　CMYK=95,84,60,37

RGB=255,255,255　CMYK=0,0,0,0

RGB=128,149,178　CMYK=56,38,22,0

RGB=77,90,104　CMYK=77,65,52,8

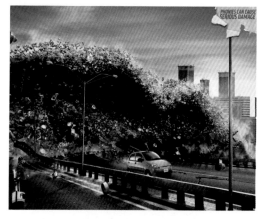

这是一款汽车的创意广告设计。画面中零件翻飞的马路上一辆黄色汽车完好无损地行驶着，意喻该款汽车的良好性能。整体画面动感十足，且具有很强的视觉冲击力。

RGB=100,98,83　CMYK=67,59,68,12

RGB=167,182,187　CMYK=40,24,24,0

RGB=0,0,0　CMYK=93,88,89,80

RGB=222,209,78　CMYK=21,16,77,0

5.7.2 夸张风格的汽车类广告设计

夸张风格的汽车类广告设计，更容易以新颖的画面来吸引消费者，这类广告往往比较轻松幽默，构图和版式简单明了，可让消费者第一时间看到汽车品牌，起到很好的宣传推广作用。

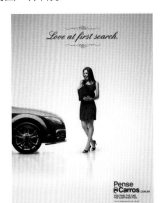

设计理念：这是一款汽车的创意广告设计。画面中一位女士手拿一个红心，并笑着看向车子的方向，创意十足。将汽车比作她的爱人，宛如求婚的场景，极具浪漫气息。

色彩点评：画面以红色为主色，加以灰色和蓝色做点缀，给人一种温馨、舒适的视觉感受。

➊ 以女士为轴，径向渐变的灰色调背景，给人极强的空间感。

➋ 唯美的标题文字，为画面带来一丝浪漫气息。

➌ 画面右下角的规整文字，与标题文字相区分，同时点明了汽车品牌。

RGB=184,30,30 CMYK=35,99,100,2
RGB=251,251,253 CMYK=2,2,0,0
RGB=193,199,211 CMYK=29,19,13,0
RGB=59,105,157 CMYK=81,58,23,0

这是一款汽车的创意广告设计。画面中汽车的远光灯照射着一只野猪，而灯光将野猪放大，从侧面烘托出汽车的特性，可以激发人的无穷的想象力。

RGB=36,42,58 CMYK=88,83,63,4
RGB=207,218,213 CMYK=23,11,17,0
RGB=0,0,0 CMYK=93,88,89,80
RGB=62,65,63 CMYK=77,69,69,34

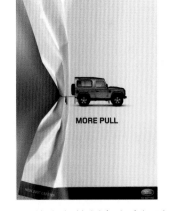

MORE PULL

这是一款汽车的创意广告设计。画面中一辆汽车将纸张拉皱的造型设计，使整体画面极具空间层次感，且趣味性十足。

RGB=225,225,225 CMYK=14,11,10,0
RGB=149,148,153 CMYK=48,40,34,0
RGB=3,37,67 CMYK=100,92,58,36
RGB=50,142,91 CMYK=79,31,78,0

5.7.3 汽车类广告设计技巧——增强广告的生动性

常见的汽车类广告通常都给人一种呆板、沉闷的视觉感。所以，在设计汽车类的广告时，要想避免这种无趣之感，可以在设计中添加一些幽默、生动的元素，这样既可以使广告具有较好的宣传效果，同时又十分引人注目。

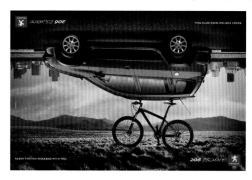

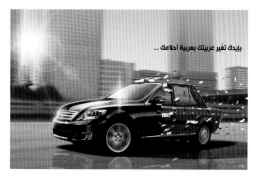

这是一款汽车的创意广告设计。画面中将汽车和城市场景倒立在画面上方，而下方则是停留在土路上的自行车，二者相融合的造型，极具创意感。

这是一款汽车的创意广告设计。画面中行驶的汽车表面在风中褪去红色的造型设计，极具动感气息。极强的视觉冲击力，能够轻易吸引人的眼球。

配色方案

双色配色

三色配色

五色配色

佳作欣赏

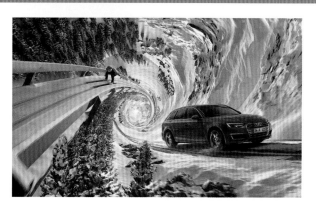

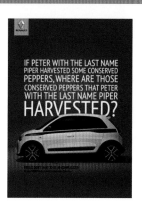

5.8 房地产广告策划与创意设计

　　随着经济时代的迅速发展，人们对自己所居住场所的要求也越来越高。所以，房地产类的创意广告要体现居住场所的多样化。

　　现如今，房地产广告不会以单纯地介绍楼盘为主，而是增加创意，以各种形式传递楼盘的特征、主题。而且房地产的广告设计能够起到强有力的宣传作用，是科技与技术的完美结合体。这类广告的信息传达具有直接明了的特点。

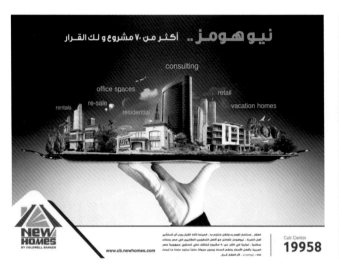

5.8.1 高雅风格的房地产类广告设计

高雅风格的房地产广告设计，一般具有独特的风格，能够传递出强烈的自然、环保生活观念，并且通过不同形式吸引消费者的注意力。

设计理念：这是一款房地产类的创意广告设计。画面以楼梯口做视觉延伸，能够看到远处的景色，给人极强的空间感。

色彩点评：画面以青灰色调做主色，加以同样的深色做点缀，给人一种高雅、稳重的视觉感受。

🔵 欧式的建筑场景，充分展现出古典、大气的画面感，极具吸引力。

🔵 做点缀的金色文字，为画面增添了一丝精致感。

RGB=104,128,133 CMYK=67,46,45,0
RGB=35,47,49 CMYK=85,74,71,49
RGB=185,183,184 CMYK=32,26,24,0
RGB=51,78,112 CMYK=87,73,44,6

这是一款房地产类的创意广告设计。广告中一位女士侧头看向右侧建筑物的场景，给人一种温馨之感。加上随意的白色文字，为画面增添了一丝放松、唯美的视觉感。

RGB=165,176,182 CMYK=41,27,25,0
RGB=226,221,210 CMYK=14,12,18,0
RGB=226,226,228 CMYK=13,11,9,0
RGB=36,41,37 CMYK=82,74,78,56

这是一款房地产的创意广告设计。广告以摩天轮上挂着一串钥匙的场景做背景，充分展现出浪漫的视觉特征。

RGB=113,151,192 CMYK=61,36,15,0
RGB=193,213,233 CMYK=29,12,5,0
RGB=220,210,185 CMYK=17,18,29,0
RGB=65,78,103 CMYK=82,72,49,10

5.8.2　写实风格的房地产类广告设计

写实风格的房地产类广告设计，整体风格简约时尚，注重建筑场所的直观展现。给人真实、自然的感觉，让消费者能够很直观地了解建筑场所。

观的方式展现在众人面前，充分营造出一种恢宏大气的视觉氛围。

　　色彩点评： 画面以褐色为主色，加以灰色和金色做点缀，给人一种时尚、沉稳之感。

　　🟠① 六边形的建筑物，能够使其在众多建筑物中脱颖而出。

　　🟠② 左上角的白色文字，起到了点缀说明的作用。

　　RGB=129,68,48　CMYK=51,79,86,21
　　RGB=215,148,77　CMYK=20,49,74,0
　　RGB=190,181,182　CMYK=30,29,24,0
　　RGB=0,0,0　CMYK=93,88,89,80

　　设计理念： 这是一款房地产类的创意广告设计。画面中的六边形玻璃大厦以直

这是一款房地产的创意广告设计。画面以绿色的小区风景做背景，在草地上摆着一套桌椅，给人一种清新、舒适的感受。

RGB=63,137,64　CMYK=78,35,96,1
RGB=197,204,17　CMYK=33,13,94,0
RGB=220,228,163　CMYK=20,6,45,0
RGB=189,104,43　CMYK=33,69,92,0

这是一款房地产类的创意广告设计。森林中的黑屋，在秋景中格外显眼，画面丰富醒目，给人一种时尚、雅致的直观感受。

RGB=212,112,56　CMYK=21,67,82,0
RGB=235,199,67　CMYK=14,25,79,0
RGB=83,113,37　CMYK=74,48,100,9
RGB=0,0,0　CMYK=93,88,89,80

5.8.3　房地产类广告设计技巧——增添广告的吸引力

现如今，房地产类广告太过繁多，而想要在众多的广告中脱颖而出，就要有所创新，为广告增添吸引力，从而给消费者留下深刻印象。

这是一款房地产的创意广告设计。广告以一双手拽着房产图纸使其和家居场所分离的造型设计而成，整体画面极具故事感，且趣味性十足。

这是一款房地产的创意广告设计。广告以"完美的适合你的公寓"做主题，将钥匙的缺口与人物相结合，与主题相呼应，极具创意感。

配色方案

双色配色

三色配色

五色配色

佳作欣赏

5.9 教育广告策划与创意设计

　　随着社会经济的迅速发展，教育行业也与时俱进。与此同时人们对教育也越来越重视，从而导致教育类的广告设计如雨后春笋般生根发芽，花样繁多、应有尽有。想要自己设计的教育广告在众多广告中脱颖而出，可以利用夸张、创新的方式，最大限度地展现广告的吸引力，根据教育类的特点进行量身定做，使观者从具有创意的广告中有所获益。

　　教育类的创意广告具有即时传达远距离信息的媒体特性和较强的故事性，注重与受众之间的互动。

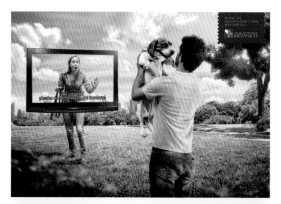

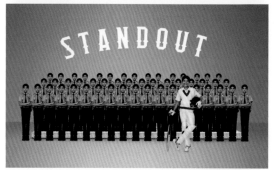

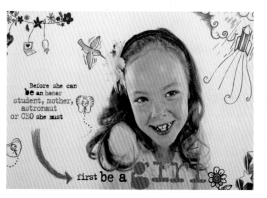

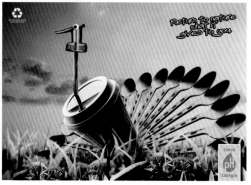

5.9.1　可爱风格的教育类广告设计

不言而喻，可爱风格的教育类广告设计非常强调可爱、单纯等，通常是一些卡通效果或能够吸引儿童注意力的广告设计，主要受众是儿童或女性。

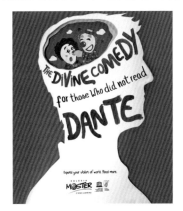

设计理念：这是一款硕士学校的宣传广告设计。画面利用剪纸方式，剪出的人物投影中掺杂着文字和另外两个较小的人物，使画面既生动，又趣味十足。

色彩点评：采用橙色做底色，加以白色、蓝色和黄绿色做点缀，营造出生动的活跃气氛。

🔵 作品创意独特，整体画面极具层次感。

🔵 以手绘的文字做点缀，为画面增添了一丝舒适、放松之感。

RGB=239,88,32　CMYK=5,79,89,0
RGB=255,255,255　CMYK=0,0,0,0
RGB=49,104,179　CMYK=83,59,7,0
RGB=221,224,57　CMYK=22,6,83,0

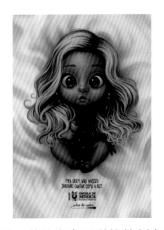

这是一款儿童音乐学校的创意广告设计。画面利用一个手拿麦克风的卡通女孩做主图设计，赋予广告可爱感的同时，能够吸引儿童的注意力。

RGB=217,209,212　CMYK=18,18,13,0
RGB=209,176,149　CMYK=22,35,41,0
RGB=183,108,87　CMYK=35,67,65,0
RGB=1,34,59　CMYK=100,91,62,43

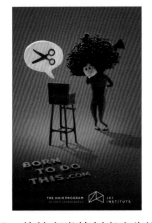

这是一款教育类的创意广告设计。画面中一个蓬乱头发的泥偶看着面前的盒子，并联想着剪刀。点明了"为你而生，你需要什么我就是什么"的广告主题，戳中受众的内心。

RGB=174,31,45　CMYK=39,99,91,4
RGB=236,68,91　CMYK=7,86,52,0
RGB=214,214,214　CMYK=19,14,14,0
RGB=40,8,13　CMYK=74,92,84,70

5.9.2 淡雅风格的教育类广告设计

淡雅风格的教育类广告设计强调雅致、时尚，是一种自然、纯朴的广告设计，主要受众是儿童或女性。比如，广告上采用比较写实的元素、低纯度的颜色等。整体呈现一种放松、舒适的视觉感受。

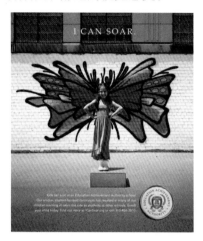

设计理念：这是一个教育管理局的创意广告设计。广告中一个小女孩站在手绘翅膀墙的前方，与该教育局的理念"为梦想插上翅膀"相呼应。整个作品简洁易懂，十分生动。

色彩点评：画面以浅灰色为主色，搭配柿子橙色、深洋红色、青蓝色等，给人一种活泼、天真的感受。

🔵 正能量的构图设计，传递出一种快乐与自信。

🔵 在画面的右下角设置着该教育管理局的标识，起到了宣传作用。

 RGB=215,213,209 CMYK=19,15,16,0
 RGB=235,128,95 CMYK=9,62,59,0
RGB=171,73,104 CMYK=42,83,46,0
RGB=85,113,176 CMYK=74,56,11,0

这是一款武术学校的创意广告设计。画面以一把玩具刀做主图设计，与该广告的主题"让你知道如何保护自己"相呼应，极具创意感。

RGB=137,135,136 CMYK=53,45,42,0
RGB=228,227,225 CMYK=13,10,11,0
RGB=246,199,104 CMYK=7,28,64,0
RGB=230,94,149 CMYK=12,76,16,0

这是达·芬奇学校的宣传广告设计。画面以一个男孩的上半身做主图，极具创意感，男孩身上的文字，点明了广告主题。以灰色调做背景，加以淡绿色做主色，给人一种轻松、雅致之感。

RGB=202,224,186 CMYK=27,5,34,0
RGB=212,210,198 CMYK=21,16,22,0
RGB=0,0,0 CMYK=93,88,89,80
RGB=245,209,22 CMYK=10,20,88,0

5.9.3 教育类广告设计技巧——增强画面的吸引力

现如今，教育类广告种类繁多，而想要在众多的教育类广告中脱颖而出，就要有所创新。只有增强画面的吸引力，才能给消费者留下深刻印象。

这是一款教育慈善组织的公益广告设计。该广告的主题是"帮助孩子建立自己的未来学校"，将铅笔与麦克风相结合，极具创意感。同时，在浅色背景的衬托下，极其引人注目。

这是一款网上教育的创意广告设计。该广告的主题是"在线学习，上课从不迟到"，将电脑与文字相结合，形成一个类似翻书的造型，整体画面具有简洁的美感。

配色方案

双色配色

三色配色

五色配色

佳作欣赏

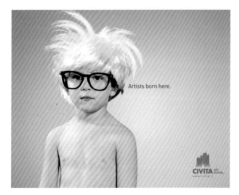

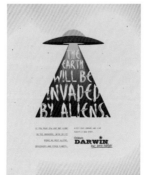

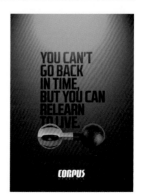

5.10 旅游广告策划与创意设计

经济的迅速发展与人们经济收入的提高，带动了旅游行业的发展。而旅游类的广告设计就是通过展现景点特色、凸显风土人情来进行旅游场所的宣传。

旅游类的广告关联性较强，可以利用景区的自然风光打动人心，在视觉上带给人震撼；或者，使用具有创意感的画面来吸引注意力，让人有耳目一新的独特美感。

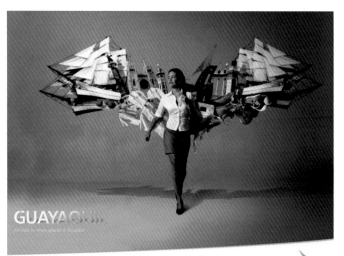

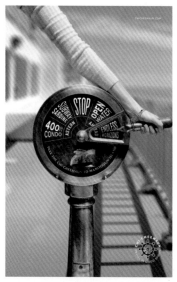

5.10.1 自然风格的旅游类广告设计

自然风格的旅游类广告设计就是将风景区的自然风光直观地展现在广告中，然后再搭配一些简洁的说明性文字，让人们第一眼就能看到想要了解的情况。

设计理念：这是一款印度旅游度假的创意广告设计。画面以悠然自得的河道景色作为广告背景，将旅游景点直观地展现在人们眼前，营造出自然、清新的视觉氛围。

色彩点评：蓝天、绿树、碧水等自然景色，给人一种开阔、放松的感觉。

🔵 以具有代表性的景点图片做主图，能够充分吸引更多的观者的注意力。

🔵 简约的文字说明，使广告更具有说服力。

RGB=137,178,222 CMYK=51,24,5,0
RGB=127,162,68 CMYK=58,26,88,0
RGB=255,255,255 CMYK=0,0,0,0
RGB=246,169,95 CMYK=5,44,64,0

这是一款欧洲旅游度假的创意广告设计。以自然的山谷、裸石等风景为主，配以橙色的图形和白色的文字做点缀，为画面增添了一丝明亮与鲜活。

RGB=188,128,89 CMYK=33,57,67,0
RGB=254,89,0 CMYK=0,78,94,0
RGB=88,165,219 CMYK=65,26,6,0
RGB=95,125,31 CMYK=70,44,100,4

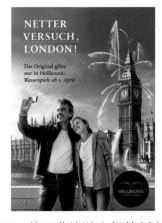

这是一款巴黎旅游度假的创意广告设计。画面以一对父女站在海尔布伦宫前面自拍的造型做主图，让人感到身心舒畅。加以白色和绿色的文字做点缀，既丰富了画面的细节，又起到了解释说明作用。

RGB=42,111,152 CMYK=83,54,30,0
RGB=170,205,225 CMYK=38,12,10,0
RGB=49,64,79 CMYK=85,74,59,26
RGB=71,139,146 CMYK=74,37,42,0

5.10.2　创新风格的旅游类广告设计

创新风格旅游类广告最大的特点就是风格独特。为了抓住消费者的眼球，突出广告特点，在设计旅游类广告时，画面必须立意明确，文字清晰易懂。

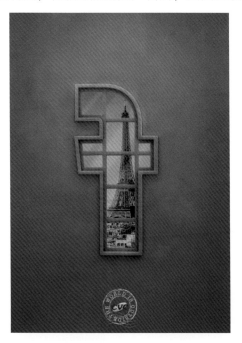

设计理念：这是一款旅行社的创意广告设计。广告以一个翻转 f 的窗口造型设计而成，从窗口中可以看到窗外的风景，极具创意感。

色彩点评：画面以蓝色为主色，给人一种纯净、开阔的视觉感受。

1 简洁的配色和构图，让人舒适放松。

2 独特的窗口造型，使观者的眼光集中在此，能够充分吸引注意力。

RGB=22,99,171　CMYK=88,61,11,0
RGB=130,166,192　CMYK=55,29,19,0
RGB=148,116,123　CMYK=51,59,44,0
RGB=243,216,55　CMYK=11,16,82,0

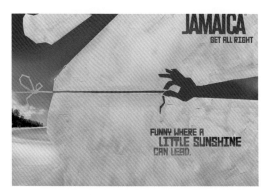

这是一款旅行社的宣传广告设计。画面中一只手拽着一位身穿泳装女孩的上衣带，极具创意感。而女孩与海景相融合的设计，凸显了风景的美丽动人。

RGB=0,141,184　CMYK=80,35,22,0
RGB=224,214,212　CMYK=14,17,14,0
RGB=245,231,185　CMYK=7,11,33,0
RGB=69,125,99　CMYK=77,43,69,2

该款旅游广告的主题是"旅行够远，你会遇见自己"。画面采用两种不同风格的一个人自拍相拼接而成，与该广告主题相呼应，极具吸引力。

RGB=157,156,107　CMYK=47,36,64,0
RGB=255,255,255　CMYK=0,0,0,0
RGB=193,170,126　CMYK=30,34,53,0
RGB=134,121,120　CMYK=56,53,49,1

5.10.3 旅游类广告设计技巧——增强广告的趣味性

常见的旅游类广告通常以较为直观的方式将自然景色展现在大众面前，所以在设计旅游类的广告时就要避免这种普遍之感。如果在设计中多加一些幽默、夸张的元素，就可增强广告的趣味性，从而吸引更多的消费者。

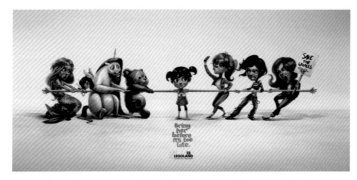

这是一款佛罗里达度假村中乐高乐园的创意广告设计。广告中一面是童话故事中的人物，另一面是表情丰富的大人，两面各分一派拉着中间的小女孩，以拔河的造型展现在大众面前。在极具趣味性的同时，能够吸引更多儿童的注意力。

配色方案

双色配色

三色配色

五色配色

佳作欣赏

第6章 广告创意设计的视觉印象

本章主要是对广告创意设计的视觉印象进行详细说明。广告设计的视觉印象主要包括美味类、凉爽类、奢华类、清新类、热情类、科技类、高端类、朴实类、复古类等。

特点：

◆ 美味类的广告设计，通常会采用较为自然的元素构成画面。

◆ 奢华类的广告设计，多采用造型华贵的特效装饰画面。

◆ 清新类的广告设计，色彩较为鲜明，能够起到放松心情的作用。

◆ 科技类的广告设计，通常由炫酷的特效以及独特的创意造型构成。

◆ 高端类的广告设计，常使用颜色明度较低、突出画面氛围的色彩来进行设计。

+++

+ + + + + + + +

+ + + + + + + +

6.1 美味类

在创意广告中，美味风格的广告在食品广告中最为常见，它常以明快、鲜活、丰富的用色来吸引消费者。因此，色彩在美味风格广告中具有决定性作用。其中，红色、白色、黄色是美味风格常用的颜色。

美味风格的广告创意设计重在突出产品美味。可以采用鲜艳、丰富的配色来展示产品的活力与生机，这样能够起到放松心情的作用。同时也能激起消费者的购买欲望，从而刺激消费者进行消费。

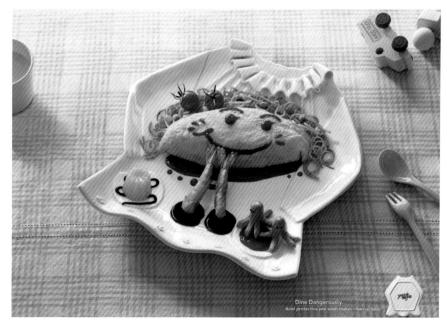

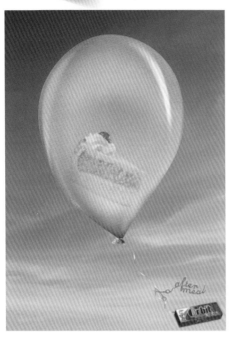

设计理念：这是一款口香糖的创意广告设计。画面利用口香糖吹出的泡泡设计成气球造型，而气球中包含着一块奶油蛋糕，点明了产品的口味。

色彩点评：采用淡青蓝色和淡粉色调相搭配，给人一种甜蜜、美味之感。

🔵 将较淡的颜色搭配在一起，营造出一种生动、明快的视觉氛围。

🔵 将口香糖与泡泡气球通过丝带相连接，给人一种轻盈的放松之感。

RGB=138,177,194 CMYK=51,23,21,0

RGB=243,209,225 CMYK=5,25,3,0

RGB=221,229,208 CMYK=17,7,22,0

RGB=239,79,153 CMYK=7,81,7,0

这是一款猪肉的创意广告设计。将猪肉直观地展示在画面中，并在其周围放置着绿色蔬菜。通过新鲜的食材，烘托出生机自然、绿色健康的视觉效果。

RGB=230,200,184 CMYK=12,26,26,0

RGB=202,132,104 CMYK=26,57,57,0

RGB=108,159,65 CMYK=65,25,91,0

RGB=232,212,42 CMYK=17,16,86,0

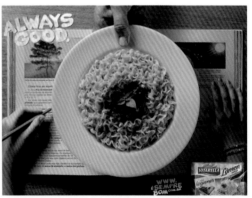

这是一款方便面的创意广告设计。画面通过孩子在学习时，端出一盘方便面，意喻即使在学习，也不要忘了吃饭，给人以健康、美味的感受。

RGB=247,205,74 CMYK=8,24,76,0

RGB=166,96,26 CMYK=42,70,100,4

RGB=229,220,211 CMYK=13,14,17,0

RGB=11,152,118 CMYK=80,24,64,0

6.1.2 美味风格的广告设计技巧——增强画面鲜明感

美味风格的广告设计可以采用纯度较高但不过于花哨的颜色，这样可以营造一种鲜明感。同时也使画面更富有感染力和吸引力，并提高消费者的购买欲望。

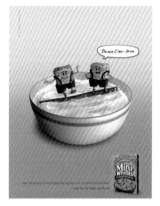

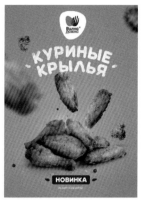

这是一款谷物早餐的创意广告设计。画面中两个拟人化的麦片站在牛奶中的横木上，造型独特，极具吸引力。

这是一款鸡翅的创意广告设计。将一堆鸡翅灵活地摆放在中间位置，并搭配一些绿色蔬菜做点缀，整体画面极具美味感。

配色方案

双色配色

三色配色

五色配色

佳作欣赏

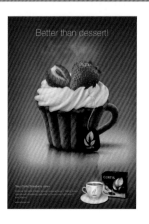

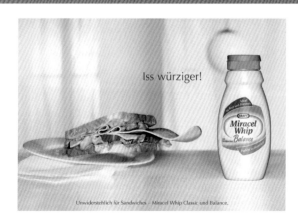

6.2 凉爽类

　　凉爽风格的广告设计，主要是通过清凉舒爽的元素与产品相结合营造画面氛围，从而向受众展现凉爽的气息。

　　凉爽风格的广告大多应用于饮品、冰激凌、啤酒、薄荷糖等，通常为一些夏季常用的物品。而且在炎热的夏季，通过凉爽风格的广告能够更加吸引人们的注意力，从而增强购买欲。

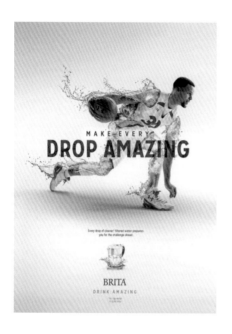

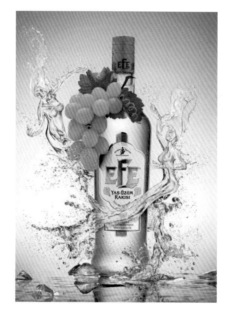

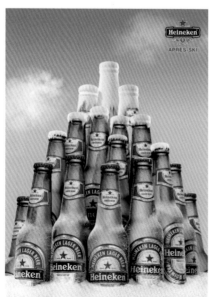

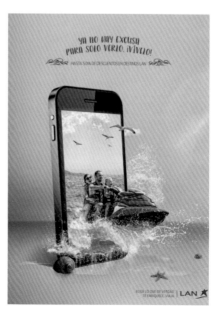

6.2.1 凉爽风格的广告设计

设计理念：这是一款夹克的创意广告

设计。拉开拉链，一面是炎热，一面是寒冷。一个场景将两种截然不同的感觉展现出来，通过对比来增强画面的吸引力。

色彩点评：画面采用雪白色、天蓝色、草绿色等色彩相搭配，极具凉爽与清新之感。

● 画面色调过渡柔和，处理得当，让人看了赏心悦目。

● 两种对比效果相结合，让广告看起来更加独特，极其引人注目。

RGB=209,213,214 CMYK=21,14,14,0
RGB=120,203,217 CMYK=54,5,19,0
RGB=136,159,44 CMYK=56,29,98,0
RGB=233,196,128 CMYK=13,27,55,0

这是一款薄荷糖的创意广告设计。画面将吃过薄荷糖后口腔内的情形展现出来，以独特的视角展现出清凉之感。而结冰的牙齿造型，为画面增添了一丝凉爽、冰冷之感。

RGB=119,148,162 CMYK=60,37,32,0
RGB=146,162,162 CMYK=49,31,34,0
RGB=193,217,223 CMYK=29,9,12,0
RGB=31,69,108 CMYK=93,79,44,7

这是一款佳洁士牙膏的创意广告设计。画面以一杯冰水中凸出一颗牙齿的造型做主图设计，意喻使用该款牙膏后，即使再凉的水，牙齿也能承受。巧妙地宣传了产品的功效。

RGB=124,175,240 CMYK=54,25,0,0
RGB=0,47,129 CMYK=100,93,32,0
RGB=252,252,252 CMYK=0,0,0,0
RGB=187,52,37 CMYK=34,93,97,1

6.2.2 凉爽风格的广告设计技巧——色调明快

在设计凉爽风格的创意广告时，一般采用明纯度均较低的色彩做搭配，从而使整个画面更加轻快、凉爽，引人注目。

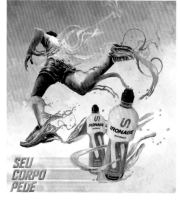

这是一款洗发水的创意广告。画面通过清水填充成洗发水的外形做主图，加以绿色植物做点缀，充分展现出清透、凉爽的视觉效果。

这是一款饮品的创意广告。作品利用奔跑的人，营造出富有动感的画面。而幻化的曲线，给人以轻快、飘逸、自由、舒适的感受。

配色方案

双色配色

三色配色

五色配色

佳作欣赏

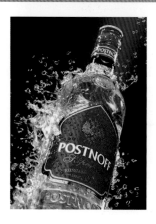

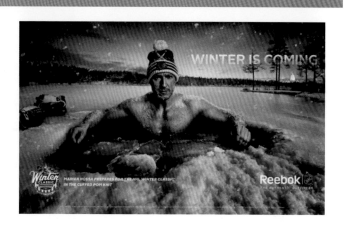

6.3 奢华类

奢华风格的广告设计比较强调产品的品质感和名贵感，多采用造型华贵的特效做装饰，让画面呈现出奢华大气、细腻华丽的精致感。

在设计奢华风格广告时，精美的文字与产品是不可缺少的元素。如果在配色上多采用金色、紫色与各类金黄色、银白色相结合，可以形成特有的奢华风格。

通常，一些奢侈品、高端酒类会采用奢华的风格做广告设计。

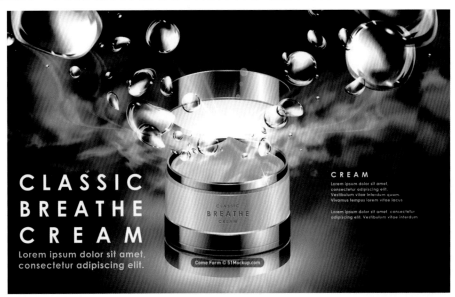

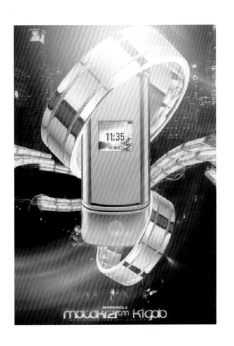

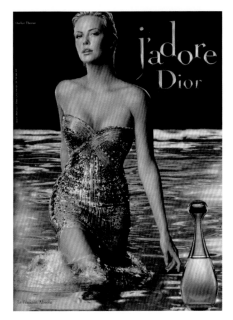

6.3.1 奢华风格的广告设计

设计理念：这是一款卡地亚项链的创意广告。一个环扣编织着流苏的项链造型摆放在画面前方，而其后方是两个性感的模特人像。二者相结合使主体物极其醒目，起到了很好的宣传作用。

色彩点评：画面采用金色、棕色以及黑色相搭配，给人一种奢华、大气的视觉感受。

🪨 在项链与人物四周点缀些许星光特效，为画面增添了一丝闪耀、奢华之感。

🪨 采用女性模特做搭配，充分展现出女性高贵、性感的柔美气息。

RGB=233,194,173 CMYK=11,30,31,0
RGB=231,220,200 CMYK=12,15,23,0
RGB=201,150,102 CMYK=27,47,62,0
RGB=20,0,2 CMYK=84,90,85,76

这是一款墨镜的创意广告设计。画面中的墨镜在阳光照射下，发散出琥珀般的光芒，给人一种奢华、高端之感。

RGB=144,94,72 CMYK=50,68,73,8
RGB=246,233,224 CMYK=4,11,12,0
RGB=186,139,98 CMYK=34,51,63,0
RGB=56,22,2 CMYK=68,86,100,63

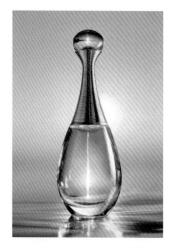

这是一款香水的创意广告设计。将香水摆放在水中，通过阳光的照射，呈现出奢华、高端的视觉效果。简洁的构图方式，给人以直观的性感气息。

RGB=234,190,111 CMYK=12,31,61,0
RGB=247,234,193 CMYK=6,10,29,0
RGB=159,116,66 CMYK=46,59,82,3
RGB=178,197,193 CMYK=36,17,24,0

6.3.2 奢华风格的广告设计技巧——增添广告的时尚气息

通常，采用奢华风格的广告设计一般都是较为高端的产品。所以在此基础上，想要在众多高端广告中脱颖而出，就要在设计过程中增添一些必要的广告时尚元素，让消费者看过后留下深刻印象，以树立良好的品牌形象。

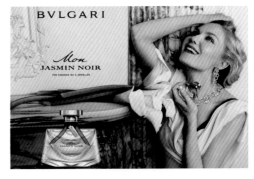

这是一款酒品的创意设计。画面以模仿名画《贵族宴会》为背景，而在右下角直接展示产品，意在表明该酒品的古典、奢华之感。

这是一款香水的创意广告设计。画面中女士手握香水的造型，营造出香水带来的愉悦之感。而低明度配色，为画面增添了时尚高端的气息。

配色方案

双色配色

三色配色

五色配色

佳作欣赏

6.4 清新类

　　清新类的广告适合于想要表达天然、纯净的产品及品牌，如饮品、化妆品、服装等产品，大多能给人自然、鲜明的视觉感受。

　　清新风格的广告设计通常采用绿色、黄色、浅蓝色等亮眼的颜色来展现，表达出一种纯天然、生机、活力的感觉。画面简单干净，给人以真实的感受，并且能够起到放松心情的作用。

6.4.1 清新风格的广告设计

设计理念：这是一款美容护肤品的创意广告设计。画面上方利用一系列水果设计成烟花的造型，并以虚线连接下方产品，极具生动、清新之感。

色彩点评：整体画面以红色、橙色、黄色和绿色等鲜艳的颜色相搭配，给人以明亮、轻快的视觉感。

🔸 采用渐变的浅灰色做背景，为画面增添了空间感。

🔸 以规整的文字做点缀，起到了稳定画面的作用。

RGB=239,184,60 CMYK=11,34,81,0

RGB=234,94,48 CMYK=9,77,82,0

RGB=66,98,43 CMYK=78,53,100,18

RGB=229,228,223 CMYK=13,10,12,0

这是一款饮品的创意广告设计。将产品设计在葡萄架之上，并以一串葡萄的造型展示在大众面前，直观地告诉人们饮品口味，极具宣传效果。

RGB=143,172,54 CMYK=53,22,93,0

RGB=109,70,97 CMYK=67,80,50,9

RGB=232,243,226 CMYK=13,1,16,0

RGB=210,202,64 CMYK=26,18,82,0

这是一款零食的创意广告设计。将一些绿色和黄色蔬菜相结合形成一个圣诞树的造型，而树下一个小女孩在荡秋千，整体画面极具清新、生动之感。

RGB=80,158,40 CMYK=71,22,100,0

RGB=243,243,243 CMYK=6,4,4,0

RGB=242,207,0 CMYK=12,21,90,0

RGB=240,147,45 CMYK=7,53,84,0

在设计清新风格的广告时，要想使广告具有清新、生动之感，就要采用比较鲜明的配色，这样不仅可以让整体画面具有和谐统一的美感，而且也可以起到很好的宣传作用。

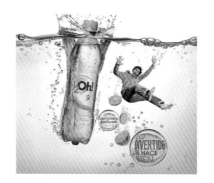

这是一款饮品的创意广告。将一片青柠与手绘图案相结合，创意与趣味感十足。大面积留白的构图方式，也为画面增添了一种简洁感。

这是一款饮料的创意广告。画面将饮品和人物放置在水中，极具夸张效果。而产品与人物四周气泡元素的点缀，为画面增添了动感与活力。

配色方案

双色配色

三色配色

五色配色

佳作欣赏

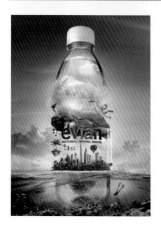

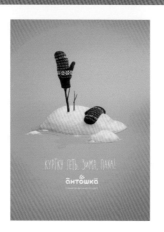

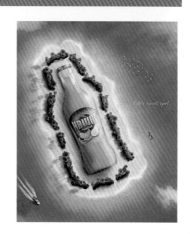

6.5 热情类

　　热情类的广告，通常采用纯度较高的红色、橙色、黄色等鲜艳的色彩，再与相应的元素搭配进行设计。该类广告的感染力极强，具有很强的传播效果，可以营造一种活力、热情的氛围。

　　现如今，热情类的广告设计在众多行业都有所应用，如食品、体育、文娱、服饰类等行业。

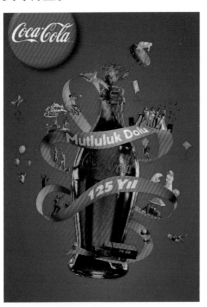

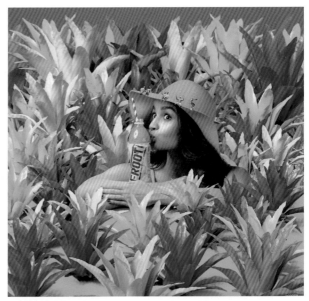

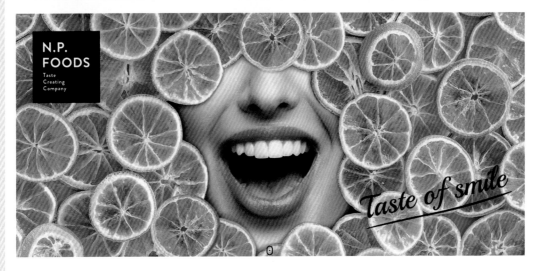

6.5.1 热情风格的广告设计

设计理念：这是一款香水的创意广告设计。画面中一个奔跑的女孩，其长裙在身后扬起，充分营造出飘逸、热烈的视觉感受。

色彩点评：作品以红色为主色，搭配同色系的色调做点缀，给人一种较为时尚、前卫的视觉感。

采用粉色调做背景，为画面增添了一丝温馨、浪漫气息。

画面右下角放置产品，起到了直观的宣传作用。

RGB=247,208,203 CMYK=4,25,16,0
RGB=204,46,47 CMYK=25,93,86,0
RGB=246,212,185 CMYK=5,22,28,0
RGB=0,0,0 CMYK=93,88,89,80

这是一款香水空气清新剂的创意广告设计。画面以色彩绚丽的花朵向外喷射的状态展现出来，动感十足。将丰富的色彩与花朵相互结合，点明产品属性，让受众一目了然。

RGB=201,191,216 CMYK=25,26,6,0
RGB=231,52,32 CMYK=10,91,91,0
RGB=243,242,248 CMYK=6,6,1,0
RGB=241,164,85 CMYK=7,45,69,0

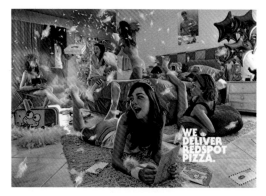

这是一款比萨速递的创意广告设计。画面中一群玩耍的女孩惊讶地看着速递员，体现出该快递快速送餐的特点。整体画面极具生动、热情之感。

RGB=244,169,200 CMYK=4,46,4,0
RGB=213,50,99 CMYK=21,91,44,0
RGB=232,216,206 CMYK=11,18,18,0
RGB=129,147,73 CMYK=58,36,84,0

6.5.2 热情风格广告设计技巧——增强画面的层次感

热情风格的广告大多用色比较鲜明、亮眼。而丰富的用色可以使画面强调热烈、激情的同时更加生动，增加层次感。只要在设计时稍加注意用色的比例与侧重点即可。

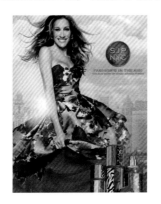

这是一款美妆的创意广告。画面中采用明星做代言，加上鲜明的色彩搭配，充分吸引了消费者的注意力。而产品颜色采用与画面颜色相对比的色彩，可以起到突出产品的作用。

这是一款冰箱的创意广告。画面中一只喷火的海狮站在冰天雪地中，突出了冰箱与咖啡机和饮水机相结合的特点，给人一种活力、热情的视觉感。

配色方案

双色配色

三色配色

五色配色

佳作欣赏

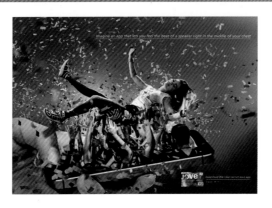

6.6 科技类

现如今，随着科技的迅速发展，人们的生活水平逐步提高，电器、手机、电脑、音箱等科技类电子产品在生活中日益普及。

科技类产品的广告设计具有辨识度高的特点，在设计此类广告时，一般采用蓝色、紫色、青色等冷色，给人一种炫酷、神秘、时尚的视觉感。

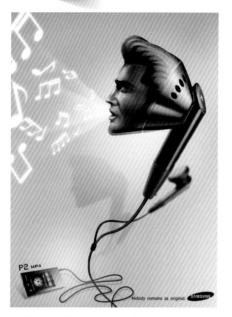

设计理念：这是一款 MP4 的创意广

告设计。画面通过拟人化的手法，将耳机
设计成人在唱歌的状态，并在下方连接着
MP4，突出了产品原声音质的特点。

色彩点评：画面以棕色做主色，搭配
不同明纯度的浅棕色做背景，具有和谐统
一的美感。

🔘 将产品以拟人化的手法设计出来，
形象生动，极其引人注目。

🔘 棕色调的配色方式，给人一种时
尚、科技之感。

RGB=116,89,78 CMYK=60,66,67,14

RGB=208,200,189 CMYK=22,21,25,0

RGB=8,8,8 CMYK=90,85,85,76

RGB=236,233,228 CMYK=9,9,11,0

这是一款手机的创意广告设计。画面
中一个手机在即将碎裂的双手中闪着光
芒，利用特效的制作，极具创意。加上蓝
紫色的配色，给人以科幻、炫酷之感。

■ RGB=1,13,205 CMYK=98,84,0,0

■ RGB=27,231,246 CMYK=60,0,17,0

■ RGB=140,57,170 CMYK=60,84,0,0

■ RGB=5,3,17 CMYK=93,92,78,72

这是一款 MP4 的创意广告设计。将
产品直接摆在画面中心，抓住了人们的视
觉重心，起到了很好的宣传作用。投影效
果的运用，使画面极具空间感。

■ RGB=56,71,101 CMYK=86,76,48,11

■ RGB=99,64,122 CMYK=74,85,31,1

■ RGB=183,190,209 CMYK=33,23,12,0

■ RGB=24,21,38 CMYK=90,92,69,59

想要广告在众多科技广告中脱颖而出，就要增强画面的感染力，从而达到宣传产品以及增强品牌形象的目的。这样就会吸引人们的注意力，增强人们的购买欲。

这是一款电视机的广告。电视机中有一个人正在游泳，画面中的人也准备要游泳，借此来表达该款电视机超强的画质效果，让人有身临其境之感。

这是一档嘻哈节目的广告。画面中一位跳着街舞的男士在特效、不规则图形的点缀下，极具动感、炫酷气息。

配色方案

<center>双色配色</center>

<center>三色配色</center>

<center>五色配色</center>

佳作欣赏

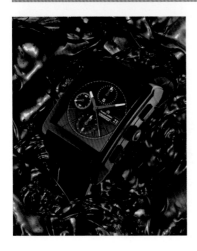

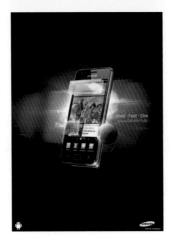

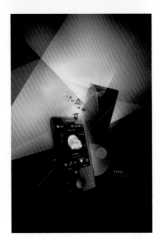

6.7 高端类

　　高端，是指等级和价位等在同类中较高。而高端风格没有固定的色彩搭配，许多色彩都能展现出高端风格的设计效果。且通过色彩之间的搭配，给人以视觉上的高端、时尚之感。

　　高端风格的广告大多应用于珠宝、眼镜、手表、服饰、化妆品、房地产、汽车等不同种类的奢侈品行业。从产品到广告设计都需要满足消费者对高端品质的追求，从而吸引消费者的注意力，增强消费者的购买欲。

设计理念：这是一款白兰地酒的创意广告设计。在酒品的上方设计着环绕的金色特效，充分展现出奢华、高端的视觉感。

色彩点评：采用金色、酒红色等纯度较高的色彩进行搭配，给人一种高雅的视觉感受。

🔵 黑色的背景，使主体物更加醒目，同时给酒品增添了一丝神秘气息。

🔵 在酒品右侧点缀白色文字，给人以平衡、稳定的感受。

- RGB=167,14,21 CMYK=41,100,100,0
- RGB=208,115,22 CMYK=24,65,97,0
- RGB=235,200,156 CMYK=11,26,41,0
- RGB=0,0,0 CMYK=93,88,89,80

这是一款首饰的创意广告设计。画面中两款戒指相对应摆放，具有随意的美感。加以渐变的深蓝色做背景，给人空间感的同时更好地衬托了产品。

- RGB=43,55,71 CMYK=87,78,60,33
- RGB=92,123,142 CMYK=71,49,38,0
- RGB=186,194,205 CMYK=32,21,15,0
- RGB=186,138,112 CMYK=33,51,55,0

这是一款服装的创意广告设计。画面以两种不同造型的人物图相拼接，而品牌标识以穿插叠加的形式设计而成，整体画面极具创意感。

- RGB=204,192,178 CMYK=24,25,29,0
- RGB=251,247,244 CMYK=2,4,4,0
- RGB=252,252,252 CMYK=0,0,0,0
- RGB=190,162,115 CMYK=32,38,58,0

6.7.2 高端风格的广告设计技巧——增强画面的趣味性

高端风格的广告，想要吸引消费者的注意力，就要在画面上多添加一些创意元素，增强整体画面的趣味性，这样才能增强广告的吸引力。

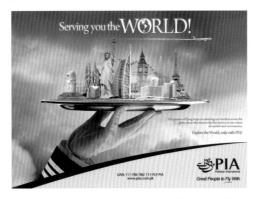

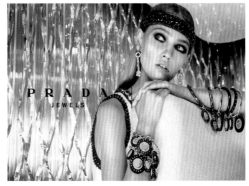

这是一款房地产的创意广告设计。画面将城市建筑场景放置在托盘之上，并用手托着，极具创意感。

这是一款珠宝的创意广告设计。画面将一系列珠宝都穿戴在一个模特身上，加以水晶效果的背景，给人以另类的奢华与高端之感。

配色方案

双色配色

三色配色

五色配色

佳作欣赏

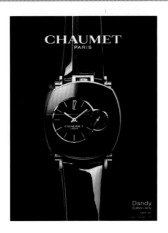

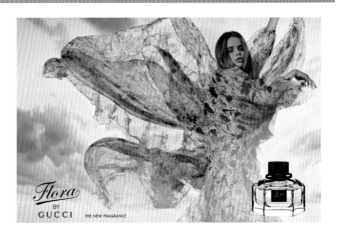

6.8 朴实类

　　朴实，指的是给人以质朴、朴素的感受。而朴实风格的广告，一般会采用米色、棕色、灰色等纯度和明度较低的颜色。人们也经常通过颜色和产品的结合来展现产品的朴实感。不用过多丰富、艳丽的颜色来吸引人，而是以最真实的魅力吸引人。

　　朴实风格的广告多应用于食品、家居用品、服装等行业，能够充分展现出品牌自然、纯朴的一面。而且不同类型的产品运用不同色调来展示朴实感，这样就更容易激发消费者的购买欲，从而促进消费。

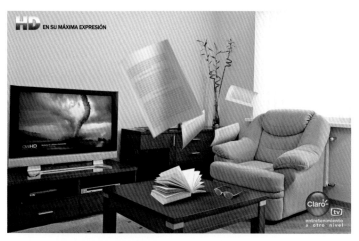

6.8.1　朴实风格的广告设计

设计理念：这是一款休闲服装的创意广告。广告以简洁的构图方式设计而成，

模特身穿一套冬季服装，慵懒地展现在画面中，具有简约的朴实美感。

色彩点评：整体画面采用褐色做主色，加以浅灰色做背景，容易给人带来清雅、舒心的视觉体验。

❶ 雅致的色彩搭配为整个画面营造出一种时尚、温暖的氛围。

❷ 将品牌名摆放在画面中心位置，起到了直观的宣传作用。

RGB=129,88,70 CMYK=55,69,73,13
RGB=174,134,110 CMYK=39,52,56,0
RGB=245,236,235 CMYK=5,9,7,0
RGB=255,255,255 CMYK=0,0,0,0

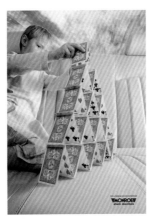

这是一款汽车的创意广告设计。一个孩童在汽车后座上利用扑克牌摆出塔状的画面效果，从侧面展现出汽车安全、平稳的特性。

■ RGB=217,206,200 CMYK=18,20,19,0
■ RGB=184,125,113 CMYK=35,58,52,0
■ RGB=241,235,232 CMYK=7,9,8,0
■ RGB=149,160,152 CMYK=48,33,39,0

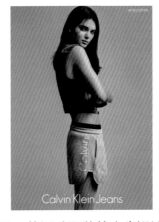

这是一款运动服装的广告设计。广告利用模特将产品展现出来，让受众直接看到产品的细节。在短裤上展现一半的品牌标识，在不影响识别品牌标识的前提下，增强了产品的趣味性和美观性。

■ RGB=179,175,170 CMYK=35,30,31,0
■ RGB=189,139,102 CMYK=32,51,61,0
■ RGB=217,216,213 CMYK=18,14,15,0
■ RGB=30,23,20 CMYK=81,81,83,68

6.8.2 朴实风格的广告设计技巧——增强画面的吸引力

朴实风格的广告设计种类繁多，所以在设计的过程中，要突出广告的独特风格，增强画面的吸引力，这样才会让消费者在看过后留下深刻印象，树立良好的品牌形象。

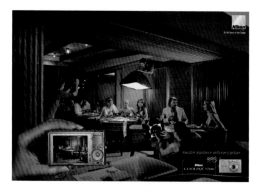

这是一款数码相机的创意广告设计。广告的主题为"随时随地，为您自动补充光线"，画面通过和其他照相机的拍照效果相对比，与广告主题相呼应，极具创意感。

这是一款牛肉丝的创意广告设计。画面中两片面包中间夹了很多牛肉丝，采用夸张的效果，吸引消费者的目光。而以红色和黄色相搭配，可以增强消费者的食欲。

配色方案

双色配色

三色配色

五色配色

佳作欣赏

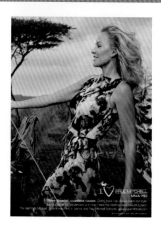

6.9 复古类

　　复古风格的广告设计，从局部到整体一般都采用旧时代元素来展现画面。与潮流相反，该种风格的设计就是抱着一种怀旧的心情，运用各种复古的色彩元素，强化广告的复古气息。

　　复古风格的广告设计大多采用暖色调，如黄棕色、酒红色、橙黄色、墨绿色等，给人以较强的故事感与年代感，较易树立永恒、经典的品牌形象。

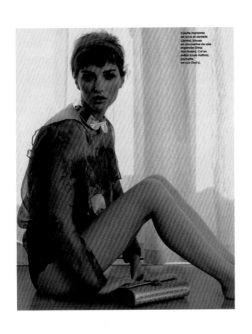
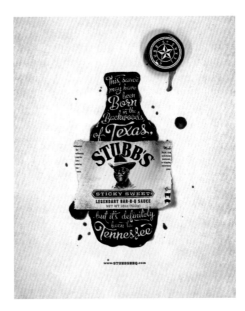

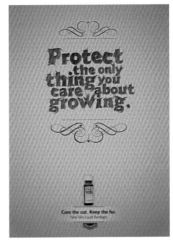

6.9.1　复古风格的广告设计

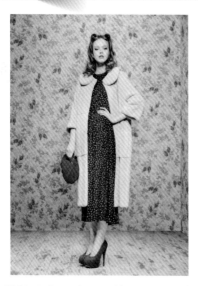

设计理念：这是一款服装的创意广告设计。模特身穿复古风格的服装站在印花背景中，整体画面极具复古、怀旧气息。

色彩点评：画面以深米色为主色，搭配褐色以及琥珀色等纯度较低的颜色做点缀，整体色调饱满、稳重。

1 利用模特将产品展现出来，让受众直观地看到产品的细节。

2 画面利用多种复古元素搭配而成，使广告具有较高的辨识度。

RGB=222,213,206 CMYK=16,17,18,0
RGB=188,117,81 CMYK=33,63,70,0
RGB=100,77,68 CMYK=64,69,70,23
RGB=220,32,14 CMYK=16,96,100,0

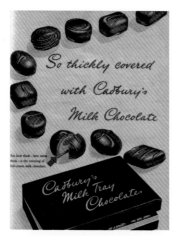

这是一款巧克力的创意广告设计。将不同形状的巧克力以弧形设计在画面中，起到引导观者视觉走向的作用。雅致的文字点缀，为画面增添了一丝优雅气息。

■ RGB=132,87,54 CMYK=53,69,86,15
■ RGB=210,197,178 CMYK=22,23,30,0
■ RGB=223,198,108 CMYK=19,24,65,0
■ RGB=86,25,17 CMYK=71,100,56,30
■ RGB=186,51,31 CMYK=34,93,100,1

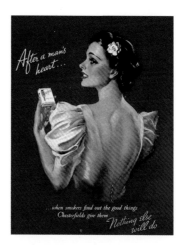

这是一款女士香烟的创意广告。画面以一位身着露背装的女士手拿香烟的造型做主图，加以雅致的文字点缀，整体画面给人以优雅、性感的视觉感。

■ RGB=145,34,53 CMYK=47,98,79,15
■ RGB=250,169,114 CMYK=2,45,55,0
■ RGB=252,241,223 CMYK=2,7,15,0
■ RGB=5,2,2 CMYK=91,87,87,78

6.9.2　复古风格的广告设计技巧——建立独特的品牌个性

在设计复古风格的广告时，可以在作品中加入有独特个性的元素，这样能让设计更加时尚、优雅，更容易表现出复古气息。再以色调为索引，有利于增强观者对广告的辨识度。

整体画面以手绘的构图形式设计而成，极具趣味性。棕色调的配色，给人以较强的故事感与年代感，同时树立一种永恒、经典的品牌形象。

这是一款监视器的创意广告。画面中四位不同身份的人盯着坐在沙发上的男人，与广告的主题"危险可能来自任何地方"相呼应，给人一种神秘、复古的视觉感受。

配色方案

双色配色

三色配色

五色配色

佳作欣赏

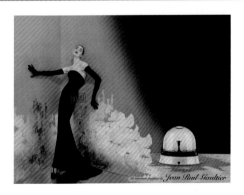

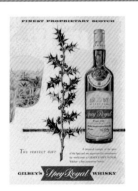

第 **7** 章 广告创意设计的秘籍

　　广告创意是指通过独特的设计手法或巧妙的广告构图体现产品特性和品牌特点，这也是商家向消费者传达信息的一种方式。优秀的广告创意能够瞬间吸引消费者的注意力，并引起强烈的情绪性反应。应用奇妙的创意能够引起受众的注意，并突出想要宣传的产品，从而给人留下深刻的印象。在设计中要注重细节的设计，突出画面的层次感，使画面整体主次分明。

　　本章主要讲述的就是在广告创意设计中常见的设计技巧。

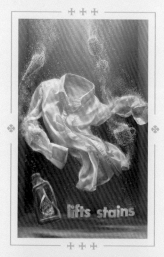

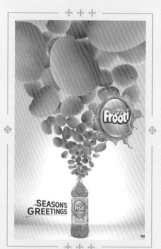

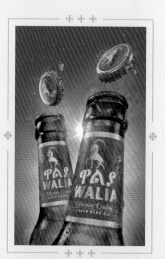

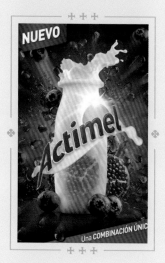

7.1 采用文字主导画面效果

在广告创意设计中，独特、新奇的文字设计也是对视觉传播的一种表现，而且利用个性的创意文字，同样可以吸引人们的注意力，从而给人留下深刻印象。

这是一款数码相机的创意海报设计。

● 广告以文字为主，加以投影效果以及渐变的蓝色做背景，整体画面具有较强的空间感。
● 文字的色彩选用黄色，对比色的配色方式，容易引起受众的注意。

这是一款汉堡的广告创意设计。

● 将文字与汉堡相结合，这种构图方式创意感十足。
● 清新的配色，使整体画面极具美味感。
● 文字造型的投影效果，以及浅色调的背景，使画面极具空间感。

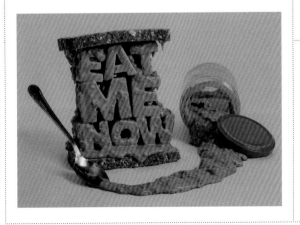

这是一款果酱的广告创意设计。

● 将果酱设计成文字，然后将其夹在两片面包之间，使画面极具立体感。
● 整体画面采用暖色调，充分强调了产品的美味。

在广告创意设计中,我们可以通过大胆夸张的创意来给受众与众不同的视觉感受,从而达到最大限度地吸引消费者的目的。先了解产品和品牌的正确定位,在此基础上发挥想象力进行夸张创作。

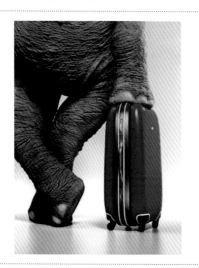

这是一款皮箱的广告创意设计。

● 广告以夸张手法设计而成,画面中一只大象脚踩着皮箱的画面效果,从侧面烘托出皮箱的坚硬特质。

● 大象悠闲的站姿,也体现出一种出行的舒适、放松的美好心情。

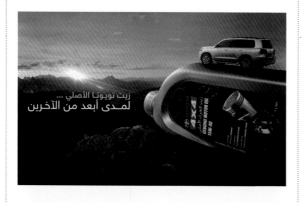

这是一款汽油的广告创意设计。

● 利用夸张的手法将汽油桶放大,并在其上方停着一辆汽车,以此来传达产品的良好特性。

● 以山间落日做背景,加以小面积的文字做点缀,起到了稳定画面的作用。

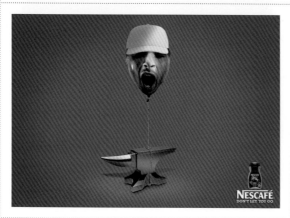

这是一款雀巢咖啡的广告创意设计。

● 将一张打着哈欠的人脸拴在铁器上,极具夸张效果。从侧面烘托出咖啡能在你困倦飘忽的时候,起到稳定心神的作用。

● 采用渐变的蓝紫色做背景,为画面增添了空间层次感。

7.3 引发消费者共鸣的构图方式

在广告创意设计的过程中，首先要了解消费者的内心世界，要知道消费者需要的是什么，根据消费者的需求创作出以展现产品功效和作用为主的广告创意，该类广告能够引发消费者共鸣，从而刺激消费者购买产品的欲望。

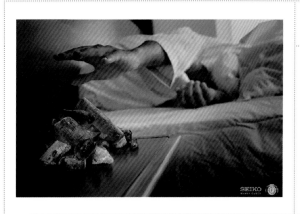

这是一款闹钟的广告创意设计。

- 广告没有直接将产品展示出来，而是通过人们早晨伸手关闹钟的场景，但将闹钟换成了火炭，以此侧面凸显出闹钟的作用和效果。
- 运用身临其境的画面，抓住消费者的心理，可以与消费者产生共鸣。

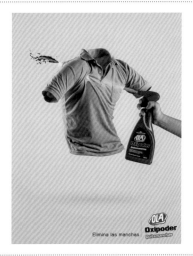

这是一款洗衣液的广告创意设计。

- 画面中手拿洗衣液喷射衣服的效果，给人一种污渍被洗衣液击退的视觉感受，凸显出了产品超强的去污能力。
- 强效去污是每个家庭主妇比较感兴趣的一面，以此特点来宣传产品，能够与消费者产生共鸣。

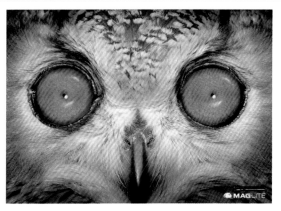

这是一款手电筒的广告创意设计。

- 画面以猫头鹰眼睛的特写做主图设计，与广告主题"给你一双动物的眼睛"相呼应。
- 通过猫头鹰的明亮眼睛来展现手电筒的特点，与受众产生共鸣。

7.4 利用比喻思维打动人心

　　在广告创意设计中，可以利用比喻思维来展现产品的特点与卖点，将图形、文字和色彩相互搭配，让整个画面的可读性更强，从而打动人心。

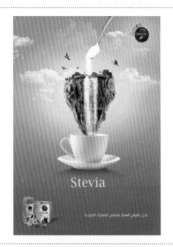

这是一款饮品广告创意设计。

- 画面中将饮品利用勺子洒在瀑布上，并流淌到杯子中的效果，从侧面展现出饮品的清爽、清凉之感。
- 直观地将产品摆放在画面的左下方，起到了宣传的作用。

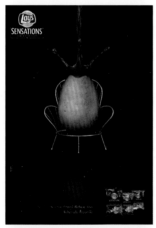

这是一款薯片的广告创意设计。

- 画面中将番茄酱倒在土豆之上，形成皇冠的造型，极具醒目感。同时告诉消费者薯片的原料。
- 黑色的背景更好地衬托了主体，起到了宣传的作用。

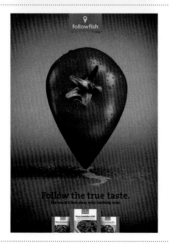

这是一款比萨的广告创意设计。

- 将西红柿模拟成水滴形的定位标识，与广告的主题"跟踪每一种食材的来源"相呼应。
- 画面的上下都以不同的元素做点缀，可以起到稳定、平衡画面的作用。

7.5 以幽默的造型产生创意互动

在广告创意设计中，将一些元素以幽默的造型展现出来，可以获得极具趣味性的画面效果，这样也会使广告产生创意互动。而幽默造型在广告设计的运用中，要注意广告的整体设计和构图是否符合大众审美心理。

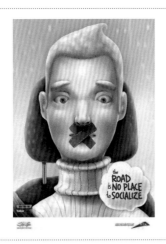

这是一款秋冬款式的服饰搭配设计。

- 画面中将司机的嘴巴用封条封住的画面效果，与广告的主题"请勿与司机交谈"相呼应。
- 利用卡通的幽默造型，能够吸引人们的注意力，从而注意广告的内容。

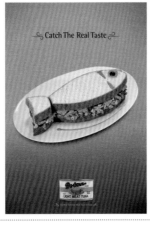

这是一款食品的广告创意设计。

- 画面中将汉堡以鱼的造型设计而成，作品造型既生动又可爱。
- 画面以小麦色做主色调，给人更真实、自然的感受。而绿色、黄色的点缀使画面更富生机感。

这是一款奥利奥饼干的广告创意设计。

- 将奥利奥饼干放在牛奶杯中，呈现出一个笑脸，极具幽默感的造型，增强了广告的趣味性。
- 在画面的左下方设置了标识，起到了宣传的作用。
- 大面积的留白设计，给人更多的想象空间。

7.6 巧妙地突出广告的层次感

在广告创意设计中，想要巧妙地突出广告的层次感，就要掌握好空间的主次、明暗、前后等关系，并将其相互融合，使之更具整体统一性。

这是一款手表的广告创意设计。

- 广告的背景以众多不同明、纯度的银色三角形相拼接而成，为画面增添了些许层次感。
- 将手表直观地展现在画面左侧，并在画面的右侧设置品牌标识，具有和谐、统一的美感。

这是一款美工刀的广告创意设计。

- 将黄色美工刀放置在大面积的雕刻纸花之中，直观地展现了产品，极具醒目感。
- 大面积的雕刻花，以曲线型的构图方式设计而成，充分展现出空间层次感。

这是一款眼镜的创意广告设计。

- 在一幅模糊的油画之上架着一副眼镜，但眼镜和画面重叠的部分却十分清晰，烘托出眼镜清晰的特点。
- 浅青色的背景加上油画以及眼镜，三者共同营造出强烈的空间层次感。

7.7 一形多意的构图形式

一形多意的构图形式是针对同一种商品设计出不同样式的广告。这类广告可以展现出产品更多的细节，让消费者全面地了解产品，从而增强感染力。

这是一款电线的广告创意设计。

- 将电线模拟成人手的造型，这样更能突出产品柔软的特性，极具创意感。
- 红色的背景，能够很好地衬托出白色的电线，起到了宣传产品的作用。

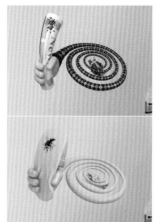

这是一组电子驱蚊器的广告创意设计。

- 两个作品分别模拟出人们在打蚊子的场景，画面既生动又形象。让受众产生共鸣，以此促进消费者消费。
- 运用一形多意的表现手法将胳膊设置成弯曲的形状，画面极具立体感。

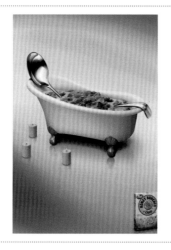

这是一款食品的广告创意设计。

- 将勺子模拟成人物的造型躺在浴缸中，并在其上方撒上食品，整体画面极具轻松舒适之感。
- 不同明纯度的灰色背景，为画面增添了空间立体感。
- 将产品直观地展示在画面的右下角，起到了宣传产品的作用。

7.8 利用多种色彩搭配增强画面感染力

在广告创意设计中，色彩搭配很重要，而不同的配色方式所呈现出的画面风格也不同。巧妙地将多种颜色组合在一起，并形成一个画面，可以增强感染力，从而达到宣传产品的目的。

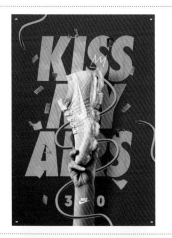

这是一款运动鞋的广告创意设计。

- 画面中一只手高举着一只鞋，极具热烈之感。
- 采用红色做背景，加以橙黄色的文字，以及青色的元素做点缀，充分营造出热情、绚丽的画面效果。
- 而在手臂之上点缀品牌标识，起到了宣传的作用。

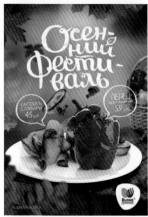

这是一则餐厅的广告创意设计。

- 画面采用不同颜色的食物相搭配，极具醒目之感。
- 加以白色的手绘文字做点缀，起到了稳定画面的作用。
- 画面下方点缀品牌标识，具有宣传效果。

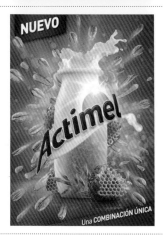

这是一款饮品的广告创意设计。

- 广告中将饮品摆放在画面中间位置，并在其四周点缀放射性的蜂蜜元素，点明了饮品的口味，使受众一目了然。
- 鲜明的配色方式，起到了吸引消费者注意力的作用。

7.9 联想型的广告创意

联想是由一种事物想到与看似不相关联的另一事物的效果。在广告创意设计中，联想型的广告创意可以增强受众对产品的认知和对广告创意的理解，根据画面的布局以及元素带给受众更多的想象空间。

这是一款海滩公园的广告创意设计。

- 广告通过小女孩享受的表情来向受众传递海滩公园带给人们的放松感受，让受众联想到身在其中的心境。
- 使用最放松的画面来向消费者展示公园的主题，起到了宣传的作用。

这是一款汽车的广告创意设计。

- 将道路设置成指纹的样式，并在四周设计四辆汽车，画面简单易懂，给人极强的想象力。
- 在画面下方点缀黑色矩形和白色文字，对品牌进行简单说明，使其在画面中更加突出、显眼。
- 在画面的右下角放置产品的标识，对产品做进一步的宣传。

这是一款望远镜的广告创意设计。

- 人物手拿望远镜观看远方，又在望远镜之上设计着一只刺猬，给人一种观察远方的景象犹如在眼前的感受，从侧面凸显出望远镜的高清晰特性。
- 联想型的广告创意，使画面极具吸引力。

7.10　画龙点睛的元素应用

在广告创意设计中，通过添加一些醒目的元素，可以快速地传达出广告的内容，并且能够给人带来非常醒目、强烈的视觉感受。通常，在设计中画龙点睛的元素应用，大多数能获得使人眼前一亮的画面效果。

这是一款休闲鞋的广告创意设计。

● 画面中的红色鞋子，打破了灰色画面的沉闷，为画面增添了些许活跃感，更容易吸引人的目光。
● 青灰色的背景，可以更好地衬托出红色的鞋子，起到了宣传产品的作用。

这是一款啤酒的广告创意设计。

● 将啤酒杯设计成圣诞主题的礼帽造型，极具创意感。整体画面造型独特新颖。
● 整个作品用色简洁，产品和品牌标识突出，节日主题的选用，可使啤酒在众多酒品中脱颖而出，并让它更贴近人们生活。

这是一则情人节主题的广告创意设计。

● 将产品比作箭袋，丘比特背在身上的画面，极具创意感，给人一种轻盈、温馨的感受。
● 浅蓝色做背景，与白色和红色的主体相对比，充分地衬托出产品的纯净特性。